從基礎

花藝設計
色彩搭配學

Mieko Sakaguchi

從 基 礎 開 始 學 習

花 藝 設 計
色 彩 搭 配 學

Mieko Sakaguchi

從基礎開始學習
花藝設計色彩搭配學

坂口美重子

前言

作為《給初學者的花色配色技巧書》（暫譯）的續篇，
我在2014年時完成了這本《從基礎開始學習：花藝設計色彩搭配學》。

在《給初學者的花色配色技巧書》（暫譯）一書中，
舉例花色時是以顏色（紅色、藍色、黃色等）來分類，
介紹顏色意象所帶來的感覺。
而在本書中，是以色調（tone）來分類，
以介紹花色配色的樂趣。

本書是根據《從基礎開始學習的花色配色模式書》當中
介紹的花色配色模式及色彩基礎理論，
追加了傳遞配色樂趣的配色範例，
及配合花器的花色選擇方式等。

對於花藝設計師或花店工作者等
以花為職業的人來說，
學習色彩是非常重要的。
從基礎開始學習適合特定時間、地點、場合的配色與設計，
並反覆加以研究，
如此一來，更能美好地創造出高完成度的作品。
首先，先紮實地熟悉基礎，
堅持持續練習，並進化成即使不思考，
光靠手就可以隨興配色的境界吧！

對花卉與色彩感興趣的你，
希望本書能夠成為你學習的第一步。
請好好享受其中的樂趣吧！

在進入本章節之前，應該要先了解的事

「色調」（tone）是什麼？

所謂的tone，原本是音樂用語，意指「固定的規則關係下，數個音符組合起來形成的音樂」。在色彩學用語中，是指顏色明亮度的「明度」，與顏色鮮豔度的「彩度」兩者，所形成的顏色調性。

一般來說，最常見，在花店也經常使用的色調範例是「混合許多白色的明亮調性」＝「柔嫩色調」。

在PCCS（日本色研配色體系）當中，
一種色相有十二種色調分類。
本書選擇了四種色調，
會在下一頁詳細介紹。

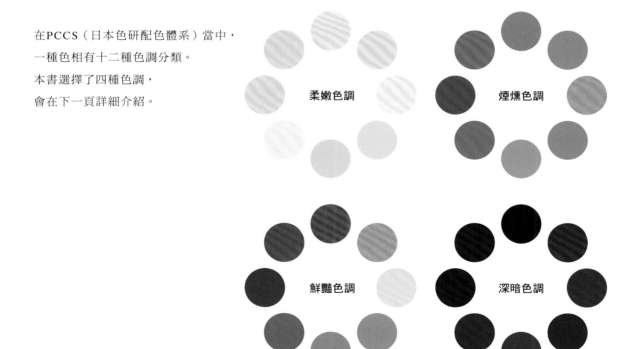

柔嫩色調

煙燻色調

鮮豔色調

深暗色調

關於四種色調

本書將在花材配色上容易使用的色調，分成四種加以介紹。

柔嫩色調（參照 P.10）

明亮柔和顏色的色調。由於是富含白色的顏色，給人柔和輕盈的感覺。

煙燻色調（參照 P.26）

沉穩溫柔的帶灰顏色的色調。宛如染上晚霞的天空般夢幻，給人優雅的感覺。

鮮豔色調（參照 P.40）

純粹鮮豔顏色的色調。由於看起來鮮豔清晰，容易讓人留下印象，給人富有個性或繽紛活力的感覺。

深暗色調（參照 P.54）

含有大量黑色的厚重感色調，給人富有高級感與男人味的感覺。

關於色彩調和＆色調

考慮配色時，首先要考慮的是：是要營造統一感？還是製造對比感？統一色調的配色，會有統整感，這種配色讓人感覺簡單明瞭。這不僅對於花色配色，也對商品概念的經營很有幫助。

例如…

在嬰兒用品的櫃位區域，使用表現柔和可愛感的柔嫩色調作品。想要展示春天特有的風情時，使用柔嫩色調也很有幫助。

在高級男裝的櫃位區域，適合放置給人堅定感與厚重感的暗色與暗色調的商品。想要營造秋天感與和風時，使用深暗色調也很適合。

 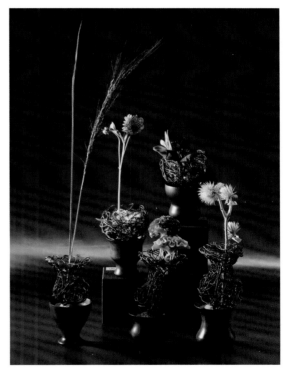

利用色調，
可以活用色相（顏色）的意象，
推薦給覺得配色困難的你。
請務必試著引入這種技巧。

Contents

Pastel 柔嫩色調…… 10

Vivid 鮮豔色調 …… 40

Smoky 煙燻色調 …… 26

Dark 深暗色調 …… 54

Mono color 單一色相 …… 68

花藝配色的基礎 …… 85

進一步了解！
花藝配色的應用 …… 117

Pastel Smoky

Vivid Dark

色調介紹與解說

本書針對主要的四種色調與單一色相的使用加以解說。

「溫柔」

「輕快」

「柔嫩」

「天真無邪」

「甜蜜」

「可愛」

「浪漫」

「希望」

粉嫩色調通常運用在嬰兒用品的賣場與西洋甜點的包裝上。在日本具有人氣的巴黎下午茶店 Ladurée的馬卡龍，及店內陳列的貨品，都以甜蜜浪漫的粉嫩色調所構成，大大滿足女性甜蜜的幻想。

如同左側這些意象詞彙所帶來的聯想，粉嫩色調有著柔嫩浪漫的氣氛。因為是溫柔輕快的顏色，所以要注意是否在使用的場所會顯得過於隨意。

粉嫩色調的心理效果是「使人安心」、「幸福感」、「療癒」等。淺粉紅色與米黃色的柔嫩感，就視覺效果而言具備溫柔療癒的效果。身上穿著粉嫩色調的粉紅色與黃色時，會散發著幸福的心情，情感也會穩定。

明亮柔嫩的色調

Pastel 粉嫩色調

（PCCS記號 p 粉色調）

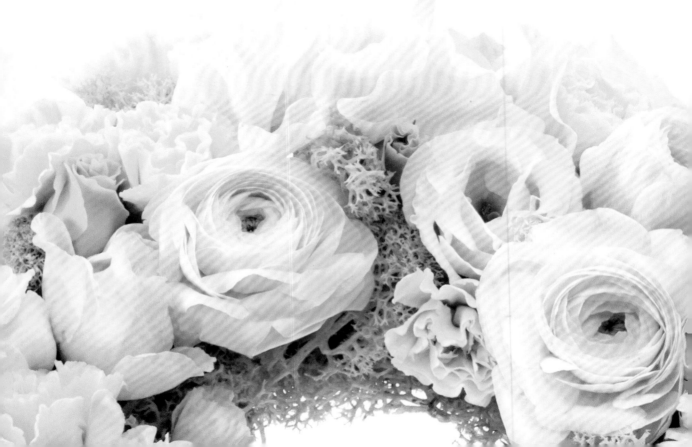

粉嫩色調範例

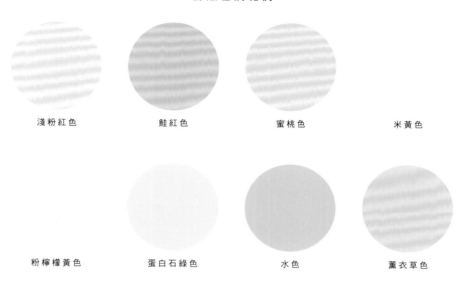

淺粉紅色　　　　鮭紅色　　　　蜜桃色　　　　米黃色

粉檸檬黃色　　　蛋白石綠色　　　水色　　　　薰衣草色

何謂粉嫩色調？

將鮮豔的純色（vivid color，PCCS記號v）混合大量白色，就形成粉嫩色調。以色彩學用語來說，因為含有大量的白色，就變成高明度、低彩度。

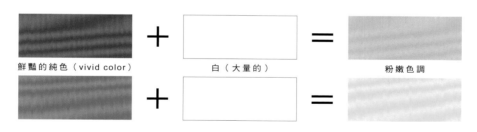

鮮豔的純色（vivid color）　　　白（大量的）　　　　粉嫩色調

推薦的用途

○ 祝賀生產
○ 祝賀結婚
○ 歡迎用的看板
○ 慶祝二十歲生日
○ 幼稚園畢業或始業儀式的胸花

不推薦的用途

✕ 祝賀男性同仁新進公司
✕ 祝賀選舉當選
✕ 現代感的室內空間
✕ 有個性的藝術家的個展會場

粉嫩色調
配色基本模式

類似色相配色（參照P.92）

對比色相配色（參照P.92）

同色調配色（參照P.104）

甜蜜配色

清爽配色

涼感配色

輕快配色

柔嫩色調花材範例

以給人輕盈鬆軟感覺的花為主，展現甜美夢幻的溫柔色調。

香豌豆花
（Pink Rum）

淡淡渲染開來的淡粉紅色，相當浪漫。

產期：12至4月左右

千日紅
（Soft Pink）

具備帶刺的質感，也適合用於乾燥。

產期：全年

鐵線蓮
（花島）

具有很多品種，也包括這種淡色調的。

產期：5至7月左右

非洲菊
（Denia）

帶著藍色的粉紅色，既可愛又有個性。

產期：全年

玫瑰
（Baby Romantica）

小型圓球狀。顏色濃淡會因產地與時間不同，而有所差異。

產期：全年

玫瑰
（Antique Lace）

如同名字所表示的沉靜姿態，四季皆開花。

產期：全年

垂筒花

原產於南非的球根。有橙色、白色、粉紅色與紫色等。

產期：1至3月左右

陸蓮
（Idola）

花瓣上端帶著些微的粉紅色，給人高級的感覺。

產期：12至4月左右

海芋
（Coral Passion）

帶著奢華的氣質，體積小與色調相配，相當可愛。

產期：10至5月左右

新娘花
（Blushing Bride）

原產於南非。帶著透明感，特徵是堅硬的質感。

產期：5至10月左右

康乃馨
（Galileo）

輕盈的橘色與圓形的花形很相襯。

產期：全年

非洲菊
（Cotti Orange）

浪漫的杏橘色的重瓣花品種。

產期：全年

香豌豆花
（Suzanne）

淡黃色與粉紅色的漸層，甜美而輕柔。

產期：12至4月左右

玫瑰
（Lemon ranunculus）

在黃色當中淡淡帶著粉紅色的線，相當有特色。

產期：全年

法國小菊

彷彿在野外綻放的花草一般可愛，也有白色跟綠色的種類。

產期：全年

鬱金香
（Turkestanica）

以原生種的鬱金香來說，體積很小。

產期：1至3月左右

松蟲草
（Tera Petit Green）

在綠色的周圍圍繞著深粉紅色，相當獨特。體積小。

產期：全年

康乃馨
（Rascal Green）

清爽明亮的綠色，也常被當作葉材使用。

產期：全年

大飛燕草
（Super Laveder）

介於紫色與藍色之間的色調。花瓣透明、柔軟輕薄。

產期：全年

羽扇豆
（Pixie Delight）

也有紫色、橙色、藍色、白色等。別名昇藤，豆科。

產期：12至6月左右

淺粉紅色＋薰衣草色

以甜蜜優美的顏色營造浪漫

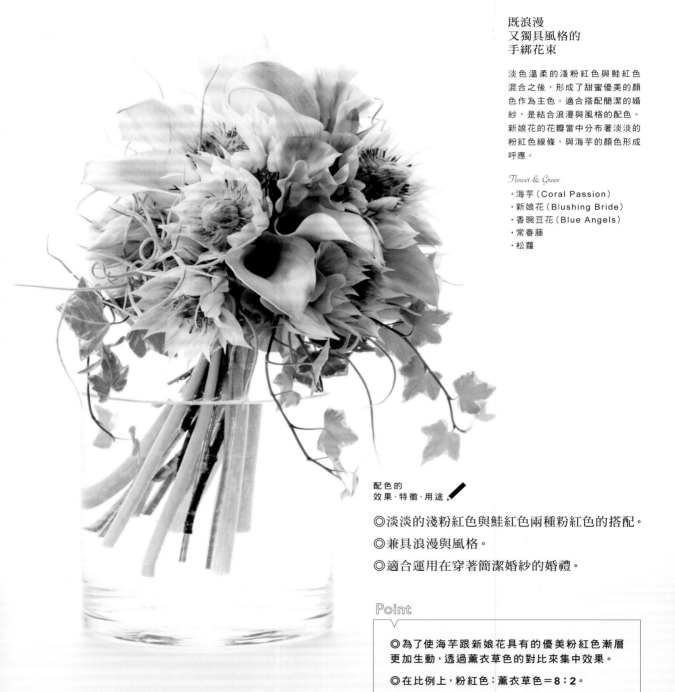

既浪漫
又獨具風格的
手綁花束

淡色溫柔的淺粉紅色與鮭紅色
混合之後，形成了甜蜜優美的顏
色作為主色。適合搭配簡潔的婚
紗，是結合浪漫與風格的配色。
新娘花的花瓣當中分布著淡淡的
粉紅色線條，與海芋的顏色形成
呼應。

Flower & Green

・海芋（Coral Passion）
・新娘花（Blushing Bride）
・香豌豆花（Blue Angels）
・常春藤
・松蘿

配色的
效果・特徵・用途

◎淡淡的淺粉紅色與鮭紅色兩種粉紅色的搭配。

◎兼具浪漫與風格。

◎適合運用在穿著簡潔婚紗的婚禮。

Point

◎為了使海芋跟新娘花具有的優美粉紅色漸層
更加生動，透過薰衣草色的對比來集中效果。

◎在比例上，粉紅色：薰衣草色＝8：2。

◎底部配置常春藤的明亮綠色與松蘿，增加輕
快感與線條。

米黃色＋淺藍色

營造如同《愛麗絲夢遊仙境》的下午茶氛圍

粉嫩色調的
春天迎賓花

以春天常見的黃色作為主色，這讓人想像到《愛麗絲夢遊仙境》當中的餐桌布置，散發出甜美的氣息，也統整了整體的氛圍。在春天的迎賓桌上，讓人想要放置以小杯子設計的迎賓花。而明亮的色調，也很適合運用在溫暖陽光下所舉行的春天花園婚禮。

Flower & Green

・三色菫
・大飛燕草（Platinum Blue）
・美女櫻（櫻小町）
・香葉天竺葵
・常春藤
・松蘿

配色的
效果・特徵・用途

◎以春天常見的黃色為主色，營造甜美氣氛。

◎小杯子的設計，適合桌面大小。

◎可作為下午茶時間的迎賓花。

Point

◎花器的顏色也是重複花材色彩。

◎在底部配置的淡藍色，可以突顯出作為主色的米黃色。

◎在比例上，米黃色：淡藍色＝7：3。

淡粉紅色‧漸層

如同糖果一般的甜美

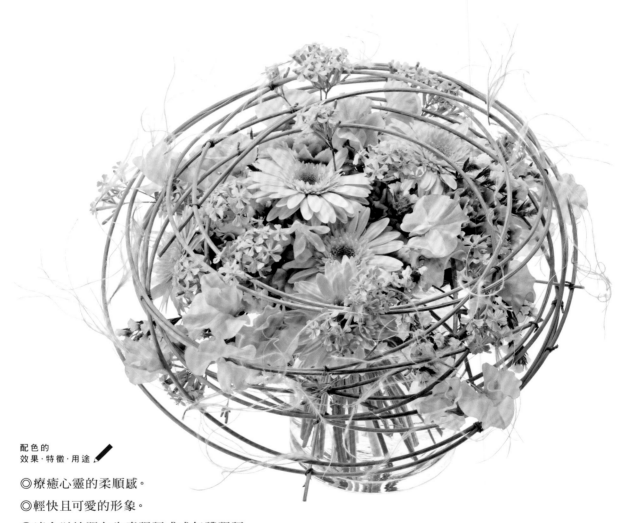

配色的
效果‧特徵‧用途

◎療癒心靈的柔順感。

◎輕快且可愛的形象。

◎適合送給朋友生產祝福或成年禮祝福。

Point

◎淡粉紅色、鮭紅色、桃紅色與粉紅色所構成的漸層，構成了優美溫柔的和諧感。

◎比起具有藍色質感的櫻花色，多使用蜜桃色更能營造可愛的感覺。

◎要避免具有收縮效果的冷色系，因為那會使柔軟的感覺消失。

鮭紅色
柔軟質感的花束

甜美夢幻的粉紅色漸層，散發出宛如糖果般的氣息。在花束周圍裝飾著輕快搖曳的羽毛草，給人浪漫的感覺。這種花束適合作為給好友的生產祝福或成人禮祝福。

Flower & Green

‧香豌豆花（Pink Rum）
‧美女櫻（櫻小町）
‧康乃馨（Deneuve）
‧非洲菊（Lychee Cake）
‧星辰花
‧羽毛草

Material

‧籐芯

米黃色＋象牙色

如同被陽光照射的清爽感

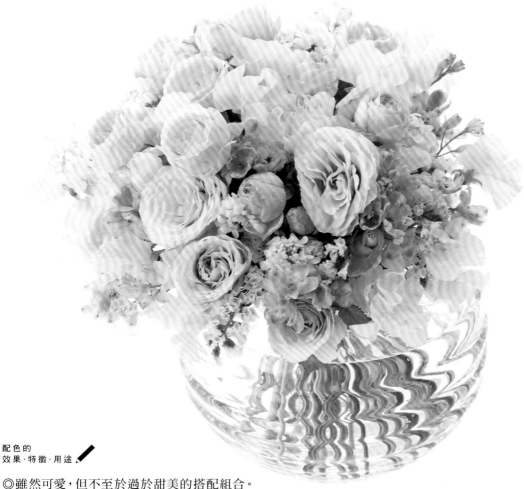

配色的
效果·特徵·用途

◎雖然可愛，但不至於過於甜美的搭配組合。

◎適合作為送給男性的禮物。

Point

◎玫瑰的米黃色加上香豌豆花的象牙色，形成了溫柔且
高尚的配色。

◎以淡藍色達到收縮效果，且增加了清爽感。

◎藍色是為了襯托主色的點綴，所以僅需少量即可。

簡約綁束的
米黃色花束

讓人聯想到溫柔日光照射的
米黃色，再加上淡藍色，形成
了給人清爽感覺的花束。這
種黃色是屬於不會過於可愛
的粉嫩色調，可作為送給姪
甥的生日禮物，或給前輩的轉
職祝賀等，似乎也適合作為
送給男性的禮物。

Flower & Green

· 玫瑰

· 香豌豆花（Stella）

· 大飛燕草（Platinum Blue）

· 銀翅花（Candy Tuft）

· 星辰花

17

粉藍色＋粉綠色

宛若微風的清爽療癒感

配色的
效果·特徵·用途

◎藍色具有高度鎮靜效果，可以緩和壓力。

◎適合送給忙碌的人

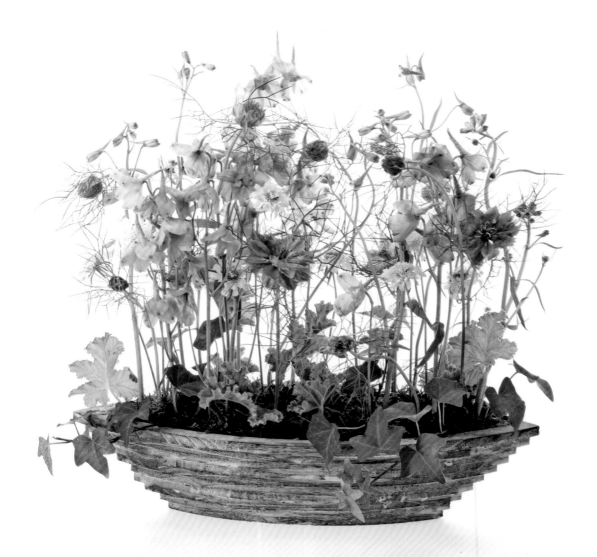

Point

◎透過深淺藍色與粉綠色的組合，營造彷彿微風般清爽的配色。

◎因為是以粉藍色當作主色，不像是深藍色會營造出的冷調，而能夠展現清爽感。

以粉藍色的花草
所營造出的療癒系花藝

彷彿有透明感的藍色及粉綠色的漸層。藍色具有高度鎮靜效果，可以緩慢地影響累積壓力的內心。因為是以淡色調統一，所以療癒效果更高。使用讓人聯想到岩石表面的花器，若以自然風景為意象來完成作品，就可以送給喜愛登山的男性。

Flower & Green

· 大飛燕草

· 黑種草

· 松蟲草

· 天竺葵（巧克力鬆餅）

· 常春藤

米白色＋粉紅色·藍色

具備女性味的柔軟溫馨感

配色的
效果·特徵·用途 ✎

◎米白色比起白色更具備柔軟的感覺。

◎給人溫柔穩定的形象。

◎適合送給已有年紀的女性。

Point

◎米白色的香豌豆花有荷葉邊的感覺，營造更加柔軟的感覺。

◎淡粉紅色與藍色的組合，更具浪漫感。

◎藍色的比例以一成到兩成效果最好。

米白色的
女性化扇形花

彷彿讓人內心也變得溫柔安定的女性化曲線，加上粉嫩色調的組合，關鍵字是「柔順」。搭配花器的花紋，香豌豆花與裝飾棒營造曲線。適合作為生日派對門口的驚喜，送給無論年齡多少，永遠溫柔可愛的上了年紀的女性。

Flower & Green

· 香豌豆花
· 玫瑰（Jana）
· 櫻小町
· 大飛燕草（Platinum Blue）
· 星辰花

Material

· 吸水海綿 Ⓜ
· 裝飾棒

象牙色＋粉綠色

可愛而溫柔

**具蓬鬆感的
雞蛋色花圈**

陸蓮與香豌豆花的柔軟荷葉邊美
麗而輕盈，以顏色也表現出形狀
散發的溫柔感。適合作為春天的
花園婚禮會場，及花園派對的入
口迎賓花圈。若加上雞蛋造型飾
品，也可以當作復活節的裝飾。

**配色的
效果·特徵·用途**

◎透過柔嫩色調營造柔軟的感覺。

◎也適合復活節的氣氛。

Point

◎作為配花的綠色，在色調上也選擇明
亮的種類，這是配色成功的關鍵。

◎刻意不使用具有收縮感的顏色，讓整
體帶著蓬鬆的可愛氣氛。

Flower & Green

· 陸蓮
· 洋桔梗
· 康乃馨（Rascal Green）
· 香豌豆花
· 青苔

Material

· 環型海綿
（Aqua Ring 15）Ⓜ

象牙色＋粉綠色＋淡藍色

點綴式地增加甜美感

配色的
效果・特徵・用途

◎作為點綴的藍色，也透過粉嫩色調來加以統一，即使是對比色也能營造溫柔的感覺。

◎也可當作下午茶或成年禮時的桌花。

Point

◎少量的藍色恰當地形成點綴，突顯出象牙色與米黃色。

◎比起左頁的類似配色（參照 **P.92**），米黃色更加顯眼，因此氣氛更加甜美。

象牙色＆淺藍色
構成的浪漫花圈

透過少量的藍色，作品散發的氣氛就轉為甜美。透過粉嫩色調加以統一的浪漫花圈，適合當作下午茶與春天婚禮的桌花。由於具備純潔可愛的氣氛，也可以在成年禮的時候使用。

Flower & Green

・陸蓮
・洋桔梗
・康乃馨（Rascal Green）
・香豌豆花
・大飛燕草（Platinum Blue）
・青苔

Material

・環型海綿
（Aqua Ring 15）Ⓜ

粉黃色＋象牙色

休閒感＆自然風

配色的
效果·特徵·用途

◎透過具有活力的黃色呈現浪漫感。

◎適合當作新娘捧花。

Point

◎透過黃色的深淺加以統一，構成簡潔的配色。

◎雖具備統一感，但也可能會顯得平板，便以豌豆花的藤蔓營造動感。

◎在花與花的縫隙中填補的青苔也屬於柔嫩色調，因此能製造柔軟的感覺。

**可愛的粉黃色
手提包式捧花**

適合穿著短婚紗的可愛新娘的手提包式捧花。將全體的顏色統一在黃色，即使婚紗是鮮豔的黃色也很適合。由於是兼具休閒感與自然風的捧花，所以不推薦使用在古典風格的教堂婚禮。

Flower & Green

· 陸蓮（Aveyron）
· 玫瑰（Lemon ranunculus）
· 蝶豆
· 松蘿
· 棕櫚片

Material

· 緞帶
· 手提包式海綿
（Aqua Handbag A）Ⓜ

增加杏粉紅色

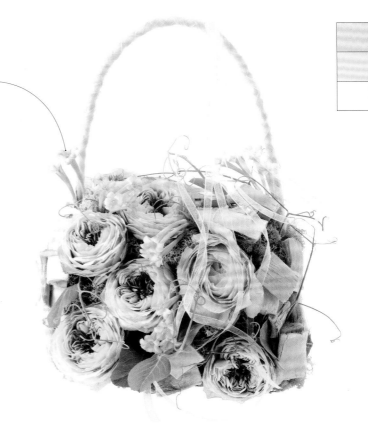

>> 這裡變得不一樣！

在左頁的手提包式捧花上再加上杏紅色的垂筒花。垂筒花的杏紅色與鐘形的垂墜感，展現出更加溫柔甜美的感覺。

Point

◎透過杏紅色增加甜美感。

◎以粉嫩色調加以統一。

◎玫瑰花瓣邊緣的顏色，與垂筒花的杏紅色相同，兩者很能互相搭配。

追加

Flower & Green

・垂筒花

增加薰衣草色

>> 這裡變得不一樣！

增加少量作為對比色的薰衣草色，讓粉黃色顯得更加優美，適合搭配粉藍或薰衣草色的婚紗。如果將捧花縮小，也適合穿著藍色連身裙的花童使用。

Point

◎使用對比色來突顯粉黃色的玫瑰。

◎透過少量的薰衣草色提高點綴效果。

◎薰衣草色的配置要調整疏密，營造良好的節奏感。

追加

Flower & Green

・大飛燕草（Super Lavender）

粉黃色＋淡薰衣草色

適合如同精靈的新娘

配色的
效果·特徵·用途 ✎

◎明亮的粉黃色加上淡薰衣草色，營造出青春的感覺。

◎搭配藍色短婚紗和設計簡潔的低胸婚紗，可作為點綴重點。

Point

◎粉黃色的漸層之上點綴著薄薄的淡薰
衣草色，形成浪漫的配色。

◎以白色素材來覆蓋心形的輪廓，使得配
色散發更加素淨的氣氛。

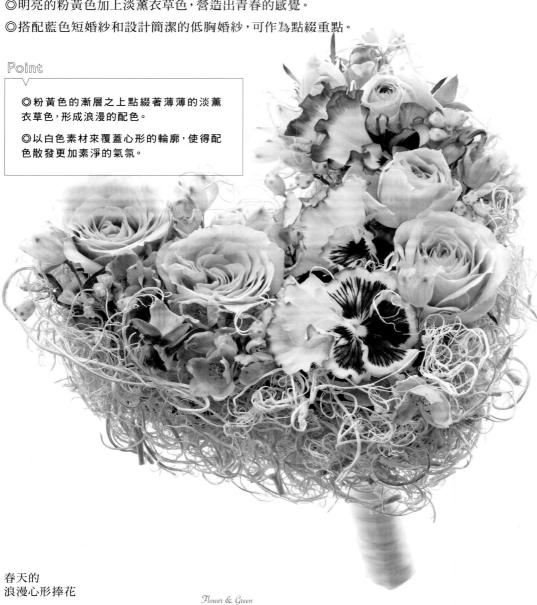

春天的
浪漫心形捧花

這個心形的新娘捧花適合擁有天真表情的
可愛年輕新娘。當作重點來搭配藍色短婚紗
或設計簡潔的低胸婚紗，都很適合營造出精
靈一般的透明感，心形則更加突顯顏色的可
愛。

Flower & Green

・三色菫（Aurora）
・玫瑰（Sara）
・大飛燕草
・芬蘭青苔 Ⓜ
・卷青苔

Material

・心形的捧花花托（Bridynette Heart 16）Ⓜ

NG 配色

用以突顯主色的珠狀裝飾品過於鮮豔，使得主花的顏色略遜一籌。

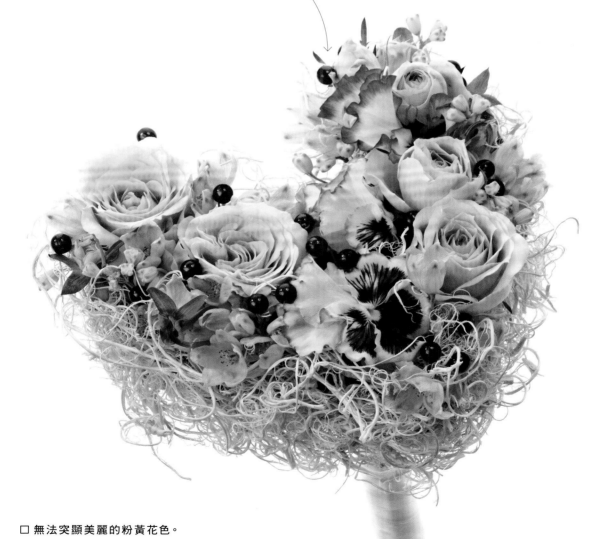

☐ 無法突顯美麗的粉黃花色。
☐ 如果要加入珠飾，最好使用接近玫瑰色的黃色系。

珠飾必須要能突顯粉黃花色，但因為是鮮豔的紅色，所以變得比花還要顯眼。這個作品中，單單花的配色中，就已有作為粉黃色的對比色的淡薰衣草色，所以已經有點綴的顏色。如果還要增加裝飾，最好使用接近玫瑰顏色的黃色系。以素材來說，推薦使用可以配合粉黃色的柔軟氣息，又具毛玻璃一般柔軟質感的物件。

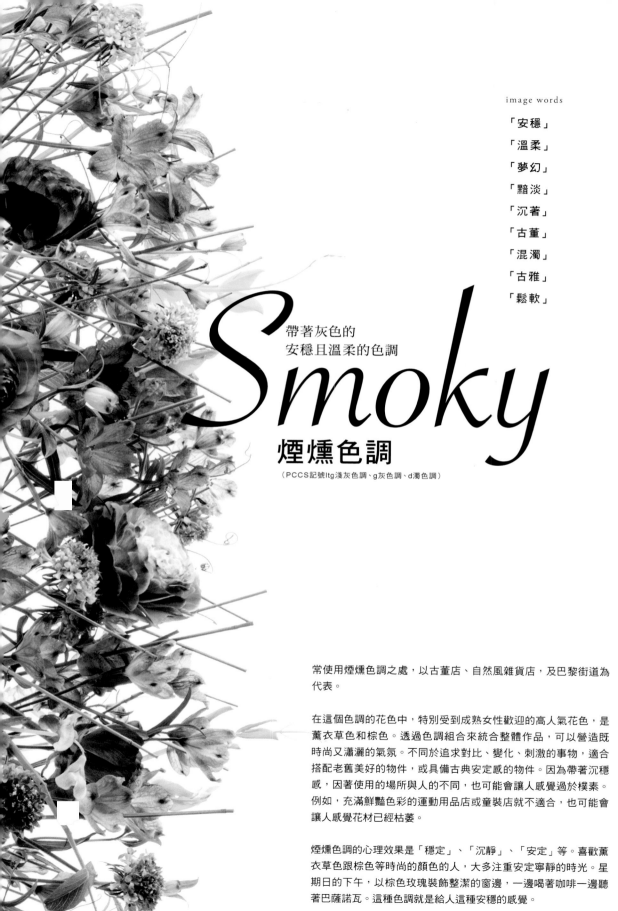

「安穩」

「溫柔」

「夢幻」

「黯淡」

「沉著」

「古董」

「混濁」

「古雅」

「鬆軟」

帶著灰色的
安穩且溫柔的色調

Smoky

煙燻色調

（PCCS記號ltg淺灰色調、g灰色調、d濁色調）

常使用煙燻色調之處，以古董店、自然風雜貨店，及巴黎街道為代表。

在這個色調的花色中，特別受到成熟女性歡迎的高人氣花色，是薰衣草色和棕色。透過色調組合來統合整體作品，可以營造既時尚又瀟灑的氣氛。不同於追求對比、變化、刺激的事物，適合搭配老舊美好的物件，或具備古典安定感的物件。因為帶著沉穩感，因著使用的場所與人的不同，也可能會讓人感覺過於樸素。例如，充滿鮮豔色彩的運動用品店或童裝店就不適合，也可能會讓人感覺花材已經枯萎。

煙燻色調的心理效果是「穩定」、「沉靜」、「安定」等。喜歡薰衣草色跟棕色等時尚的顏色的人，大多注重安定寧靜的時光。星期日的下午，以棕色玫瑰裝飾整潔的窗邊，一邊喝著咖啡一邊聽著巴薩諾瓦。這種色調就是給人這種安穩的感覺。

煙 燻 色 調 範 例

灰玫紅色	可可棕色	粉紅米色	珊瑚米色
玫瑰紅色	薩克斯藍色	木槿紫色	紫丁香色

何 謂 煙 燻 色 調 ？

鮮艷的純色（vivid color，PCCS記號v）加上灰色，就形成煙燻色調。混合了淺灰色，就變成淺灰色調（PCCS記號ltg），混合了深灰色，就變成暗灰色調（PCCS記號dg）。以色彩學用語來說，就是變成中明度、低彩度。

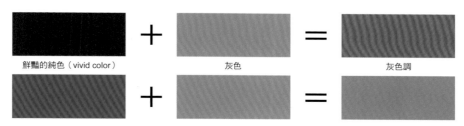

鮮艷的純色（vivid color）　　　　　　灰色　　　　　　　　　　灰色調

推薦的用途

〇 祝賀古董店開幕
〇 以婦人為主客群的精品店的店內裝飾
〇 祝賀40至59歲女性的生日
〇 自然風雜貨店的櫃檯裝飾
〇 沉靜的咖啡店裝飾

不 推 薦 的 用 途

✕ 幼稚園的開學典禮
✕ 搖滾音樂會的會場裝飾
✕ 偶像明星的休息室裝飾
✕ 祝賀男性的六十歲生日

配色基本模式

類似色相配色（參照 P.92）

對比色相配色（參照 P.92）

同色調配色（參照 P.104）

沉穩的配色

時尚華麗的配色

夢幻的配色

自然風的配色

既散發時尚沉穩的氣氛，同時又具備華麗感的色調，各式優雅的花種。

羽扇豆
（Pixie Delight）

豆科的花。有黃色、白色、粉紅色、紅色、橙色等。

產期：12至5月左右

陸蓮
（M Blue）

帶著灰色的淺紫色相當優美。開花之後十分豪華。

產期：12至4月左右

香豌豆花
（Blue Angels）

紫色的深淺構成了優雅的感覺，香豌豆花也具有美好的香氣。

產期：12至4月左右

洋桔梗
（Lavender 重瓣）

荷葉邊華麗的重瓣，淺淡圓潤的紫色。

產期：全年

夕霧草
（Lake Forest Blue）

桔梗科，帶著許多小花。原產於地中海沿岸。

產期：6月中旬至7月下旬左右

玫瑰
（Radish）

淡綠色中的淡紅色花瓣給人清爽感，散射花型。

產期：全年

香豌豆花
（Brown）

花瓣周圍的棕色，與花瓣整體的茶紅色構成對比。

產期：12至4月左右

懸鉤子

絨毛伸展的姿態很有趣，可以將頭部切除分開使用。

產期：6至8月左右

寒丁子
（Green Magic）

含苞的時候是綠色的，開花之後會逐漸變成粉紅色。

產期：全年

玫瑰
（Cafe Latte）

介於米色與粉紅色之間的色調，帶有辛辣的香味。

產期：全年

陸蓮
（M Lavender）

明亮的薰衣草色與中心鮮豔的黃綠色的對比十分美麗。

產期：12至4月左右

鬱金香
（Capeland Gift）

白色與深粉紅色的雙色，重瓣給人豪華的感覺。

產期：12至3月左右

玫瑰
（Golden Mustard）

接近橙色的棕色，開花之後會呈現不同質感。

產期：全年

非洲菊
（Selina）

大輪品種。淡褐色是相當優雅，且容易搭配的顏色。

產期：全年

玫瑰
（Teddy Bear）

散射花型的小型玫瑰，是受歡迎的園藝品種。

產期：全年

菊花
（Classic Cocoa）

多層次的花瓣令人印象深刻，即使一朵也相當具有存在感。

產期：10至7月左右

球吉利

集合許多小花開花的種類。原產非洲。

產期：12至6月左右

蔥花
（Blue Perfume）

具有鮮豔的藍色且有香甜味道，是富於魅力的球根花。體積小。

產期：1至7月左右

繡球花
（Holstein）

在繡球花各種類中，此種類以淡黃綠色跟水色的色調為特徵。

產期：全年

爆竹百合

原產南非的球根花。從深藍色到黃色等有各種種類。

產期：2至4月左右

29

沙棕色＋薰衣草色

優雅沉穩的配色

沙棕色的
自然風花束

以柔嫩米棕色木皮的熊果樹守護著的
聖誕玫瑰花束。在讓人聯想到靜謐森
林的氣氛中，結合與自然風搭配的棕
色花器。沉靜與安穩是其特徵，適合
營造悠閒空間的咖啡館。

Flower & Green

・熊果樹
・陸蓮（M Blue）
・聖誕玫瑰（Snow Dance）
・四季樒
・姬水木
・黃楊

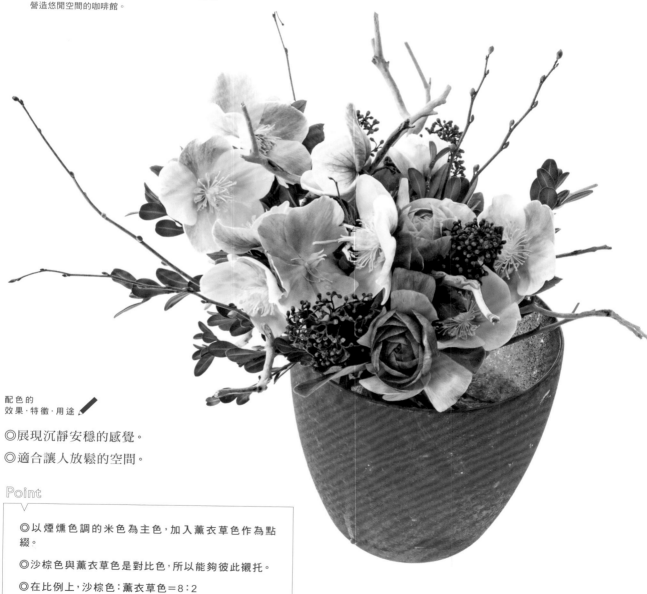

配色的
效果·特徵·用途

◎展現沉靜安穩的感覺。

◎適合讓人放鬆的空間。

Point

◎以煙燻色調的米色為主色，加入薰衣草色作為點
綴。

◎沙棕色與薰衣草色是對比色，所以能夠彼此襯托。

◎在比例上，沙棕色：薰衣草色＝8：2

◎為了使花束更具深色感，在底部少量地加上深色的
四季樒和黃楊。

灰藍色＋檸檬黃色

既纖細又夢幻

配色的
效果・特徵・用途

◎彷彿看見天空或海洋的療癒感。

◎適合慰問拜訪等需要療癒感物件的場合。

Point

◎為了突顯爆竹百合，顏色的數量要儘量減少。

◎與爆竹百合一樣淡灰藍色的黑種草花苞，作為陰影色的深藍色莢迷果及花器的無機感灰色，重點是透過這些低調的顏色來配色。

由夢幻的藍色＆黃色構成的花藝作品

爆竹百合本身的配色就具有高度完成感。在灰色混凝土般的粗質感花器當中，如此纖細又夢幻的爆竹百合，展現其寧靜綻放的姿態。由於具備著彷彿凝視天空或海洋的療癒感，因此這種設計適合在慰問場合使用，或送給因為失戀而消沉的朋友。

Flower & Green

・爆竹百合
・黑種草
・莢迷果
・天竺葵（巧克力鬆餅）
・乾燥青苔
（Reindeer Moss）Ⓜ

煙霧紫色＋丁香紫色

優雅色調的代表

配色的
效果·特徵·用途

◎優雅而豪華。

◎適合用於發表會的前台與古董店的開幕慶祝等。

顏色&形狀的
優美二重奏

煙霧紫色與丁香紫色所呈現的柔
嫩感紫色，是優雅色調的代表。
由芬芳的玫瑰所構成月眉形造
型，高級且華麗，提升了古典感
造型花器的氣質。推薦用在鋼琴
演奏與芭蕾舞發表會的前台，或
作為古董店開幕慶祝的禮物等。

Flower & Green

· 玫瑰（Blue Ribbon）
· 香豌豆花（Blue Angels）
· 康乃馨（Rascal Green）
· 羽扇豆（Pixie Delight）
· 英迷迭
· 乾燥青苔（Reindeer Moss）Ⓜ

Material

· 瓊麻
· 吸水海綿

紫丁香色＋棕色

自然優雅風

成雙裝飾的
蠟燭狀作品

以相同的花器與形狀，展現
紫丁香色與棕色的顏色差
異。展示於北歐進口器具的
日用雜貨店，跟蠟燭專賣店
等都很適合。可能會顯得過
於可愛的圓錐狀樹雕裝飾，
也因為優雅的配色，而展現
出沉穩的神祕氣氛。

**配色的
效果·特徵·用途**

◎增加棕色的分量之後會增加自然風，

增加紫丁香色之後可以營造優雅的感覺。

◎普普感的造型，透過顏色也能展現優雅沉穩感。

◎適合日用雜貨店、蠟燭店……

Point

◎雖然兩個作品幾乎都使用相同花材，但
是改變顏色的分量，就能營造不同氣氛。

◎透過顏色與形狀的重複，可以展現韻
律感與協調感。

◎捲起的絲緞也重複了花色。

Flower & Green

· 玫瑰（Teddy Bear）
· 香豌豆花（Brown）
· 香豌豆花（Blue Angels）
· 地中海莢蒾
· 白芨（Roma）
· 地中海莢蒾
· 青苔

Material

· 圓錐狀蠟燭 Ⓜ
· 圓錐狀海綿（Aqua Cone 18）Ⓜ
· 花器（Beans Square MC-1024 Purple）Ⓜ
· 乾燥青苔（Reindeer Moss）Ⓜ

薰衣草色＋淡藍灰色

秀麗的漸層

配色的
效果·特徵·用途

◎宛如美麗水邊的寧靜。

◎安穩心靈的效果。

◎適合美容與按摩沙龍的等候室。

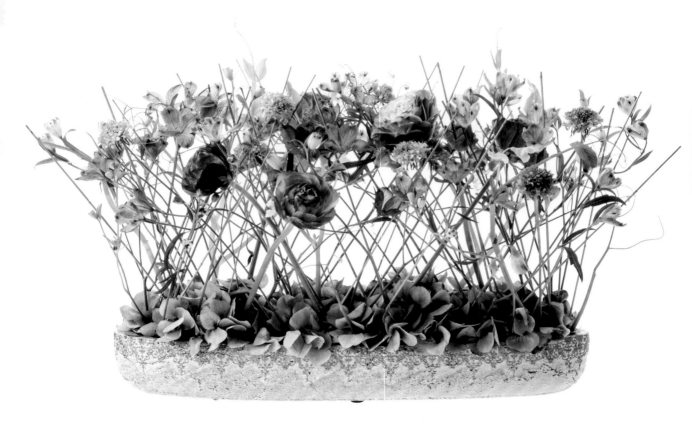

賦予空間生命力
彷彿花朵在水邊舞動

輕盈美麗的花作，優雅的漸層如
同染上晚霞一般，彷彿在水邊舞
動的樣子，靜靜地療癒內心。覆
蓋花器底部的繡球花，也以單一
色調加以統一，因此顯得十分調
和。彷彿在看花的同時也能聽見
水聲。

Flower & Green

·繡球花（Holstein）
·大飛燕草（Super Lavender）
·陸蓮（M Lavender）
·蝶豆
·松蟲草（Tera Petit Green）

Material

·蘆桿 Ⓜ

Point

◎花器與花材透過同一色調來加以
調和。

◎每種顏色都帶著一層淡灰色，給
人安穩的感覺。

◎這種配色法不需要對比或張力。
加上鮮豔色調或暗色調都會顯得不
協調。

灰藍色＋茶紅色

簡潔的高質感

配色的
效果・特徵・用途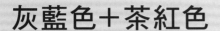

◎透過灰色調來給人寧靜的感覺。

◎茂密隆起的形狀給人安定感，是讓人心安的設計。

◎適合擺設在有古董傢俱的咖啡店吧台。

> **Point**
>
> ◎透過單一種類或單一顏色的花材，來營造簡潔感。
>
> ◎配合花器的形態，花作設計上也營造茂密隆起感。
>
> ◎統一花器與花材的色相（參照P.87），提高調和感。

活用日常食器的設計

彷彿將花盛裝在咖啡歐蕾的杯子當中，簡潔地完成作品。透過一個花器中使用一種花，或以同一顏色的花來加以統一，可以給人簡潔優雅的感覺。為了突顯器皿本身的高級品質，還是以簡潔為佳。

Flower & Green

・翠珠
・蔥花（Blue Perfume）
・玫瑰（Spray Wit）
・康乃馨
・紐西蘭麻

・空氣鳳梨
・苔草（兩種）
・芬蘭青苔
・樹皮

藍色＋綠色

纖細的藍色＆綠色

配色的
效果・特徵・用途

◎具有鎮靜效果，能療癒疲勞的心靈。

◎適合用於探望慰問的花。

> **Point**
>
> ◎以藍色加以統一，強烈表現出藍色的意象。
>
> ◎搭配的葉材也是帶著藍色的綠色，使得藍色的纖細感更加明顯。

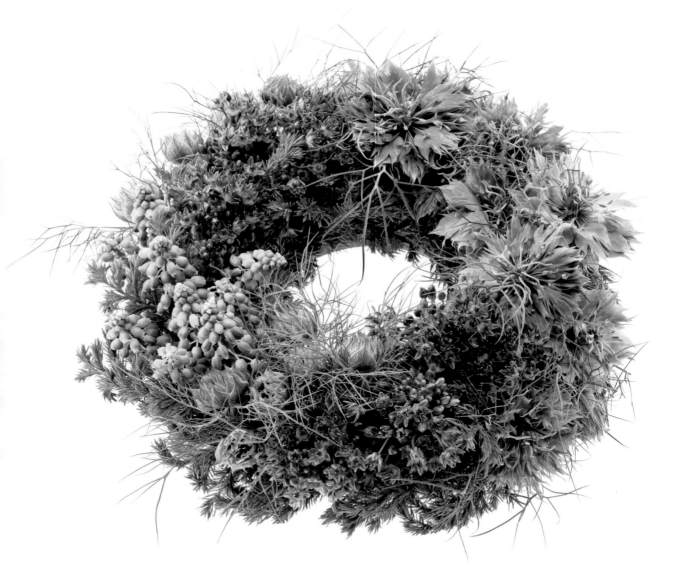

藍色＆綠色的簡潔風花圈

黑種草的藍色與輕飄飄的花鬚，賦予花圈一種夢幻的氣氛。黑種草花苞與花鬚的綠色在顏色上接近針葉樹的綠色，為整體帶來統一感，配置方式也發揮了花的個性。藍色本來就是具有鎮靜效果的顏色，能夠療癒疲憊的心靈。

Flower & Green

・黑種草
・葡萄風信子
・蔥花（Blue Perfume）
・針葉樹（Blue Bird）

Material

・環型海綿（Aqua Circle 22） Ⓜ

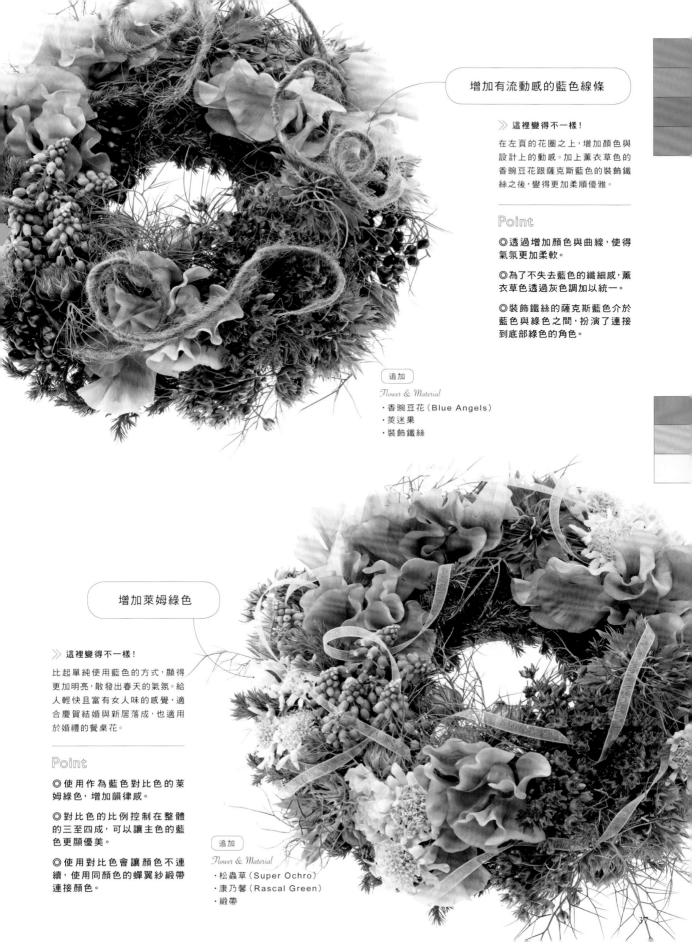

増加有流動感的藍色線條

>> 這裡變得不一樣！

在左頁的花圈之上，增加顏色與
設計上的動感。加上薰衣草色的
香豌豆花跟薩克斯藍色的裝飾鐵
絲之後，變得更加柔順優雅。

Point

◎透過增加顏色與曲線，使得
氣氛更加柔軟。

◎為了不失去藍色的纖細感，薰
衣草色透過灰色調加以統一。

◎裝飾鐵絲的薩克斯藍色介於
藍色與綠色之間，扮演了連接
到底部綠色的角色。

追加

Flower & Material

・香豌豆花（Blue Angels）
・莢迷果
・裝飾鐵絲

増加萊姆綠色

>> 這裡變得不一樣！

比起單純使用藍色的方式，顯得
更加明亮，散發出春天的氣氛。給
人輕快且富有女人味的感覺，適
合慶賀結婚與新居落成，也適用
於婚禮的餐桌花。

Point

◎使用作為藍色對比色的萊
姆綠色，增加韻律感。

◎對比色的比例控制在整體
的三至四成，可以讓主色的藍
色更顯優美。

◎使用對比色會讓顏色不連
續，使用同顏色的蟬翼紗緞帶
連接顏色。

追加

Flower & Material

・松蟲草（Super Ochro）
・康乃馨（Rascal Green）
・緞帶

棕色＋薰衣草色

突顯不易搭配的棕色

棕色玫瑰的
心型手提包式捧花

說到心型，多讓人想到使用粉紅色或紅色等來營造可愛感，不過本作品以棕色的玫瑰作為主色，就形成適合成熟女性的捧花。也適合只邀請親戚的居家風格婚禮，即使佩戴許多同色的頭飾也會相當出色。

Flower & Green

・玫瑰（Teddy Bear）
・香豌豆花（Blue Angels）
・千日紅（Soft Pink）
・地中海莢蒾
・空氣鳳梨

Material

・心型海綿
（Aqua Handbag Heart 16）
・毛線

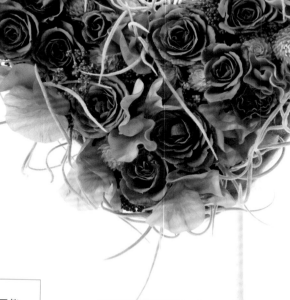

配色的
效果・特徵・用途 ✏

◎適合成熟女性的色調。

◎適合居家風格的婚禮。

Point

◎因為搭配色的不同，棕色可能會顯得樸素。

◎能夠增加棕色華麗感的顏色，包括薰衣草色、粉紅米色、深紅色等。少量的奶油色也OK。

NG 配色

+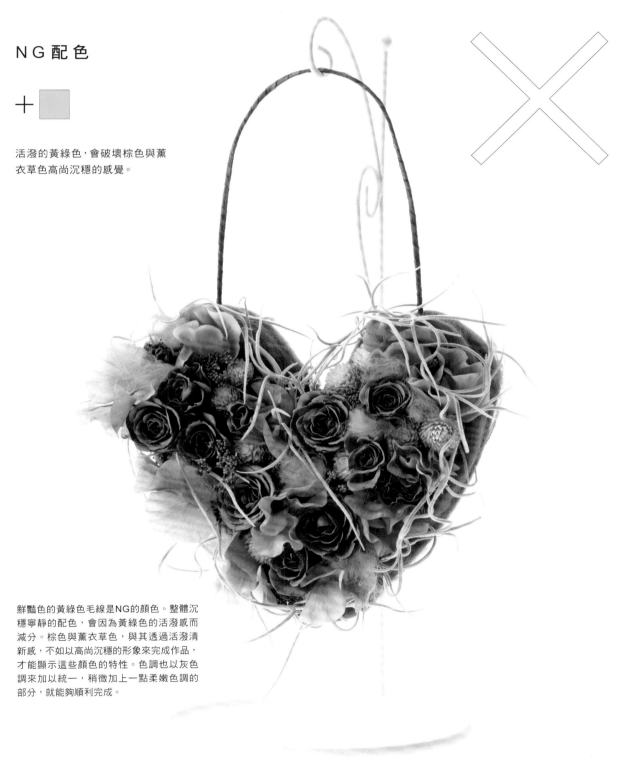

活潑的黃綠色，會破壞棕色與薰
衣草色高尚沉穩的感覺。

鮮豔色的黃綠色毛線是NG的顏色。整體沉
穩寧靜的配色，會因為黃綠色的活潑感而
減分。棕色與薰衣草色，與其透過活潑清
新感，不如以高尚沉穩的形象來完成作品，
才能顯示這些顏色的特性。色調也以灰色
調來加以統一，稍微加上一點柔嫩色調的
部分，就能夠順利完成。

☐ 如果要增加不同色調，少量加入柔嫩色調是成功的祕訣。
☐ 配色上要能夠發揮既有顏色的特性。

「鮮豔」

「華麗」

「強烈」

「明亮」

「繽紛」

「活力」

「醒目」

「鮮明」

「活潑」

「陽光」

「嬌嫩」

最常使用鮮豔色調的代表性場合就是運動服飾店。球鞋或慢跑服飾等多使用鮮豔色調，給人十分活潑的感覺。必須給人新鮮感覺的生鮮食品海報等，也會使用紅色、黃色、綠色等鮮豔色調。茶色或灰色等顏色會降低新鮮度，所以不推薦在這類時機使用。

就色彩心理學來說，陳列許多新鮮繽紛的物品之處，據說會讓心靈變得活潑，也會變得感性。雨後的天空一旦出現彩虹，總是不知怎地讓人感覺到好像夢想實現的暢快心情，使人相當愉悅。孩童們的圖畫中，若使用新鮮繽紛的顏色，據說就代表當時心理狀態安定，同時情緒也很豐富。

但是，鮮豔的顏色十分引人注目，刺激性也強，所以覺得沒精神時，到了原色多的場合，反而會無法靜下心來，且更加疲憊，因此在使用上要特別注意。

鮮豔強烈的色調

Vivid

鮮豔色調
（PCCS記號 v vivid、b bright）

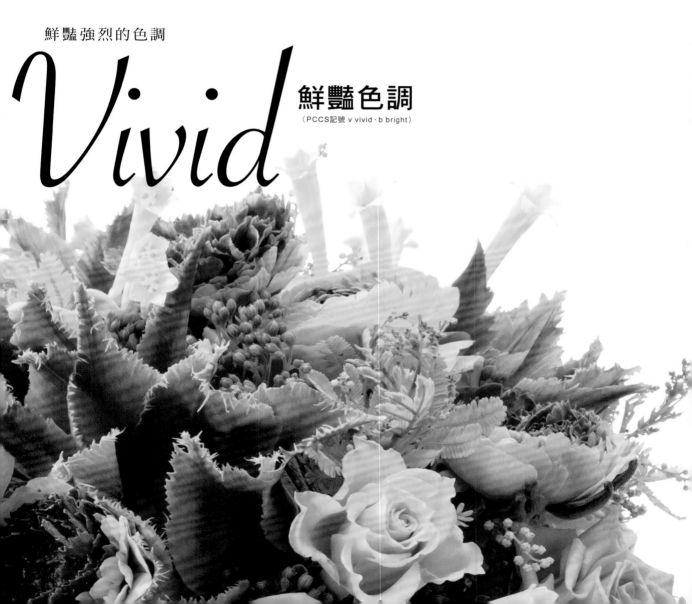

鮮豔色調範例

| 紅色 | 橙色 | 黃色 | 黃綠色 |

| 綠色 | 青 | 紫 | 紫紅色 |

何謂鮮豔色調?

完全沒有混合黑色、白色和灰色,毫無混濁感的顏色,這樣的純色是鮮豔色調(PCCS記號 v)。若加入少量白色的明色調(PCCS記號b)與深色調和純色一起配色之後,也能營造繽紛的感覺。

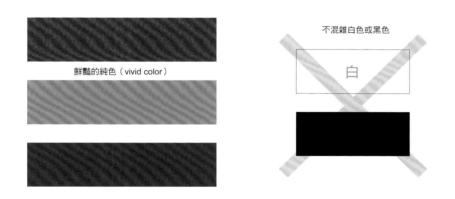

鮮豔的純色(vivid color)

不混雜白色或黑色

白

推薦的用途

- ○ 運動服飾的新裝發表會的入口處
- ○ 祝賀兒童服飾店的開幕
- ○ 中華料理與南洋料理的餐廳
- ○ 熱愛海洋的衝浪男性的生日
- ○ 小學開學典禮的花束

不推薦的用途

- ✕ 祝賀古董店開幕
- ✕ 古典音樂的舞台裝飾花
- ✕ 給形象沉穩的中高齡貴婦的禮物
- ✕ 展現秋意的餐桌花
- ✕ 和風居酒屋的開幕慶祝

配色基本模式

類似色相配色（參照 P.92）

對比色相配色（參照 P.92）

強勢色調配色（參照 P.105）

明亮的配色

華麗具個性的配色

可口的配色

可愛的配色

鮮豔色調花材

顏色眩目鮮豔的花，給人無限生機的感覺。

陸蓮
（Sivas）

具有鮮豔清新的檸檬綠色，且有淡淡香味。

產期：12至4月左右

陸蓮
（Gironde）

中央的黃綠色，如同甘藍菜跟萵苣般地捲曲著。

產期：12至4月左右

鬱金香
（Monte Spider）

特徵是尖銳的花瓣，一旦花瓣綻放之後就顯得豪華。

產期：1至2月左右

非洲菊
（Banana）

花朵小，無論是體積或顏色都很可愛，黃色非洲菊的經典。

產期：全年

玫瑰
（Sunny Cindy）

山吹色的玫瑰，散射花型且量感豐盛。

產期：全年

非洲菊
（Tomahawk）

花形與名稱都讓人印象深刻，蛛網花型的大型花。

產期：全年

橙花天鵝絨

以白色為代表色的天鵝絨橘色品種。

產期：全年

紅薊

可以當作紅色染料或製油原料，與日常生活關係密切。

產期：4至7月左右

小蒼蘭
（Scarlett Impact）

色調濃郁，姿態纖細又具備強烈的存在感。

產期：12至5月左右

陸蓮

可以稱得上現在春天的代表花種，有許多種類。

產期：12至4月左右

鬱金香
（Alexandra）

穗頭型的花瓣邊緣帶著有趣的鋸齒狀。

產期：1至3月左右

鬱金香
（Queen's Day）

俐落的橘色。重瓣開花之後又呈現不同感覺。

產期：1至3月左右

千日紅
（Strawberry Fields）

許多小花圓狀集合的千日紅，此為紅色品種。

產期：全年

玫瑰
（Little Marvel）

花名的意思是「小小的驚奇」，小型的散射花型玫瑰。

產期：全年

火鶴
（Montero）

熱帶非洲原產的南天星科。紅色與黃色的對比色。

產期：4至1月左右

大理花
（Micchan）

拳頭大小的大型鉢形花，層疊的花瓣十分鮮豔。

產期：全年

陸蓮
（Elegance Riviera Festival）

中心帶有綠色的陸蓮系列，具有獨特個性。

產期：12至4月左右

玫瑰
（Arrow Follies）

在深紅色中帶著白色的散射花型玫瑰，帶有香味。

產期：全年

康乃馨
（Novio Wine）

濃郁色調的花瓣具有成熟的氣氛，令人印象深刻的紫色。

產期：全年

大飛燕草
（Marine Blue）

具有透明感的美麗藍色。有些部分淡淡地帶著紫色。

產期：全年

蘿蔔橘色＋合歡黃色

追求活力華麗感

裝滿春天花材的
華麗花禮盒

配合可愛的圓筒狀籃子，整體的形狀也以圓形構成。巧妙地使用綠色，可以中和花籃中鮮豔的粉紅色、橘色與黃色等華麗的顏色。可以用於喜愛 IKEA 傢俱的時尚女性的喬遷慶祝。

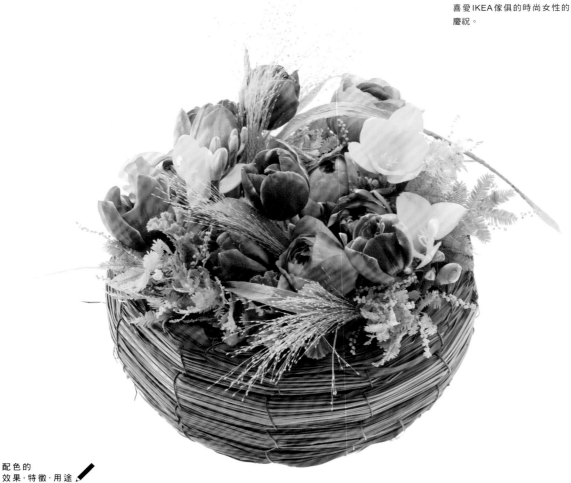

配色的
效果·特徵·用途

◎花材與花籃都大膽地使用鮮豔色調來加以統一，顯得十分豪華。

◎適合送給喜愛鮮明配色的人。

Point

◎為了避免顏色之間的不協調，在花材與花器之間以柳枝稷與金合歡的綠色，當作中間色。

◎作品的主題是表現新鮮的感覺，因此花器也選擇純色為宜。

Flower & Green

· 鬱金香（Queen's Day）
· 陸蓮
· 小蒼蘭（Aladdin）
· 金合歡
· 柳枝稷
· 芳香天竺葵

豔粉紅色・橘色

如同夏季花壇的歡樂

色彩繽紛躍動的
迷你設計

彷彿現在就要邁步前行的可愛造型
花器，點綴著彷彿夏天花壇的繽紛
花朵。為了展示粉嫩感，也將蔬菜
納入設計。粉紅色的花器，配上豔
粉紅色的百日草，橘色花器配上橘
色的百日草。將花器的顏色與花材
的顏色相互連接，產生統一感。

配色的
效果・特徵・用途

◎喧鬧明亮的配色。

◎適合夏天的花園派對。

◎不適合沉穩優雅的室內空間。

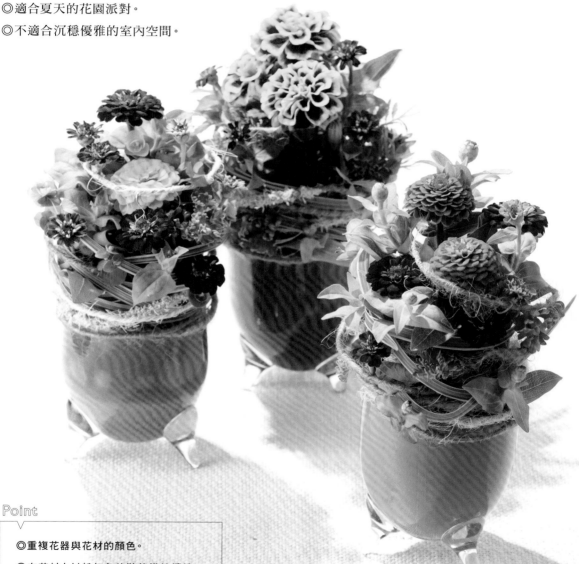

Point

◎重複花器與花材的顏色。

◎在花材上以粉紅色的裝飾鐵絲纏繞，
可保護花材，也因為顏色的動感，促使
視線可以從繽紛的花器自然流動到花作
的頂端。

Flower & Green

・百日草
・萬壽菊
・肯特奧勒岡
・巴西里
・斑春蘭
・芬蘭青苔（Preserved）

Material

・麻纖維
・瓊麻
・18、24號鐵絲 Ⓜ
・吸水海綿

45

鮮豔的漸層

如同蔬菜一般地新鮮

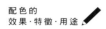

配色的
效果・特徵・用途

◎因為使用的顏色有五種色相之多，給人繽紛活力的感覺。

◎適合春天的送別會與聚餐等。

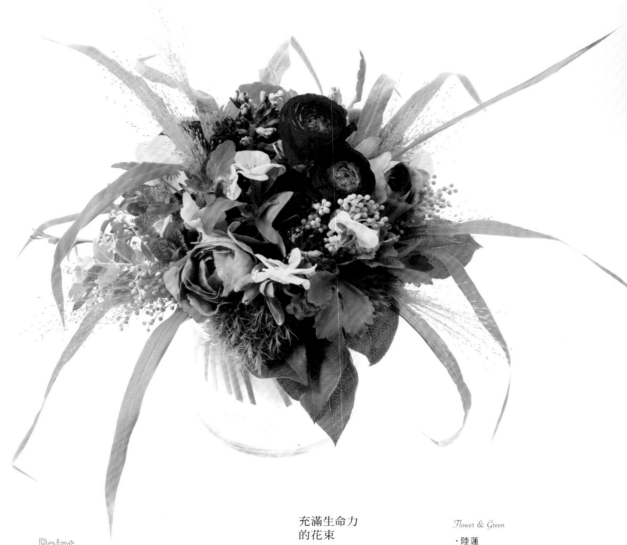

Point

◎紫紅色→紅色→橘色→黃色→黃綠色，透過顏色的漸層來配色。

◎葉材選擇黃綠色，使整體感覺更加清新鮮明。

充滿生命力的花束

春天時有許多花色鮮豔的花材，適合用來作明亮活力感的配色。大量使用這類春天的花材與綠色，可以製作出給人清新鮮明感覺的花束。適合稍微非正式的場合，讓人聯想到蔬菜的配色，也適合作為義大利餐廳的室內擺飾。

Flower & Green

・陸蓮
（Elegance Riviera Festival、Orange）
・香菫菜
・風信子
・綠石竹
・柳枝稷
・薄荷
・北美白珠樹葉
・金合歡

鮮紅色&洋紅色

律動感的活力顏色

形式活潑的長方形設計

雖然在花草當中，缺少個性的千日紅，比較難作為主花，但是搭配上鮮豔的花器與資材作成簡單的四角形之後，變成兼具設計感與玩心的作品。千日紅的直線，透過藤芯及裝飾棒的顏色與形狀，加以突顯。

Flower & Green
・千日紅
（Strawberry Fields、Qis Carmine）

Material
・藤芯
・羊毛
・彩色粉末 Ⓜ
・花器 Ⓜ

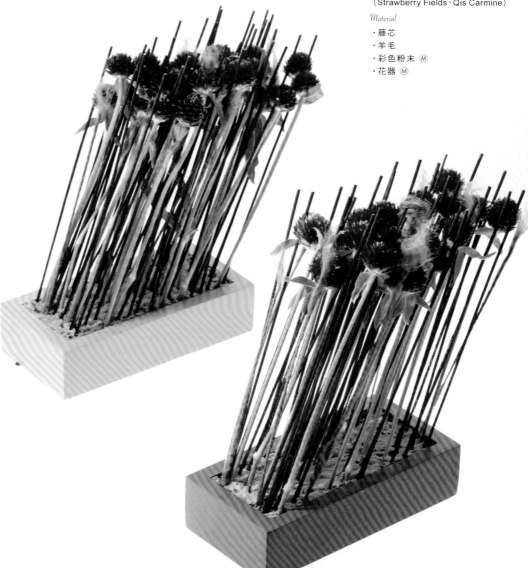

Point

◎統一在花材與空隙之間插入的藤芯的彩度，營造普普風的感覺。

◎花器的粉紅色與橘色，重複了藤芯的粉紅色與毛氈的黃色，藉此強調四方形的形狀。

配色的
效果・特徵・用途

◎即使是不起眼的花草，透過顏色搭配，也能成為主角。

◎適合陳列於販賣鮮豔普普風格的服裝選物店。

鮮紅色·橘色＋黃色

透過白色的效果突顯花色

如花朵輕盈起舞的設計

紅色、帶有紅色的橘色、黃色、檸檬黃色……與春天的花材一起迎風搖擺似的設計。為了重複花朵搖曳的動感，透過象牙色的藤芯作為骨幹。這樣的設計彷彿是音符在樂譜上快樂地躍動著，很適合音樂會的前台布置。

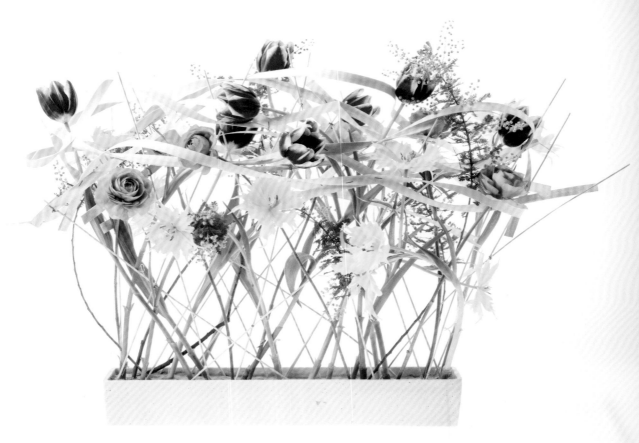

配色的
效果·特徵·用途

◎檸檬黃色與象牙色的搭配，花器的白色讓花色顯得更加明亮輕快。

◎紅色與黃色是容易引人注目的顏色，因此適合服務台與玄關。

Point

◎從紅色到檸檬黃色的類似色相配色。

◎鮮豔的暖色給人活力的感覺。

Flower & Green

·鬱金香
（Full House·Monte Spider）
·陸蓮（Digne）
·金合歡

Material

·藤芯Ⓜ

紅色＋橘色＋綠色＋紫色

使用強烈的顏色，即使單朵花也引人注目

配色的
效果·特徵·用途

◎適合作為休閒風家庭派對的迎賓花。

◎也適合作為派對之後送給客人的禮物。

◎擺設繽紛亮麗花作的玄關在風水效果上也很優秀，使人心情愉快。

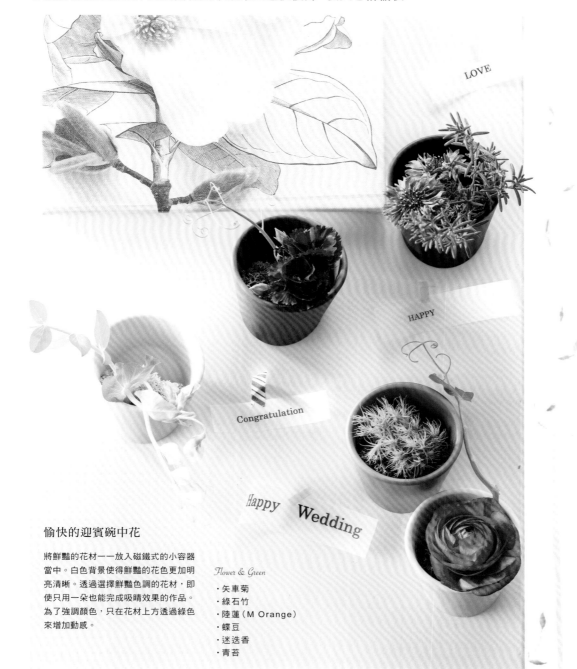

LOVE

HAPPY

Congratulation

Happy Wedding

愉快的迎賓碗中花

將鮮豔的花材一一放入磁鐵式的小容器當中。白色背景使得鮮豔的花色更加明亮清晰。透過選擇鮮豔色調的花材，即使只用一朵也能完成吸睛效果的作品。為了強調顏色，只在花材上方透過綠色來增加動感。

Flower & Green

· 矢車菊
· 綠石竹
· 陸蓮（M Orange）
· 蝶豆
· 迷迭香
· 青苔

向日葵色

彷彿陽光灑下的明亮感

單純使用黃色就能營造
如太陽般的明亮與溫暖

給人彷彿陽光落下的感覺,適合祝賀的場合。透過花材的配置方式,即使是同一色相(參照P.92)也能營造韻律感,形成具有拓展延伸感的設計。適合用於婚禮、生日禮物、下午茶的桌花等,是任何場合都能應對的設計。

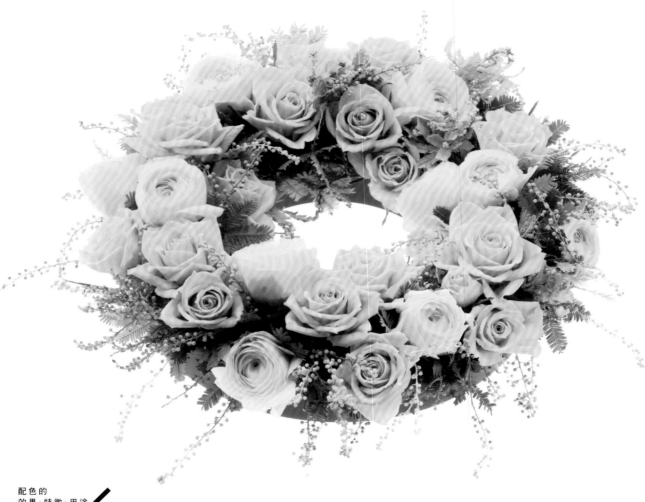

配色的
效果・特徵・用途

◎鮮豔的黃色加上偏紅色的黃色,以簡單的配色來營造明亮的感覺。

◎由於形象明亮,適合祝賀的場合。

Point

◎因為顏色統一,所以不同黃色的分量即使等量,也會有平衡感。

◎在所有花色當中,是給人最明亮感覺的配色。

Flower & Green

・玫瑰(Sunny Cindy)
・陸蓮(Sivas)
・金合歡

Material

・環型海綿
(Aqua Ring 20)Ⓜ

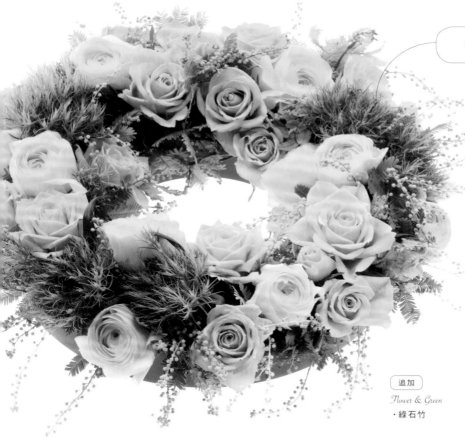

増加鮮綠色

≫ 這裡變得不一樣！

與左頁作品相比，增加了綠色之後，會給人比較低調的感覺。適合對應到自然風的場所，也適合作為父親節禮物。黃色給人光明與財運的意象，作為新辦事處的喬遷祝賀之用，收到應該會讓人很高興。

Point

◎ 黃色與黃綠色在色相環上（參照P.87）由於彼此相鄰，表示彼此適合搭配，是鮮豔配色的代表。

◎ 比起陸蓮的黃色，玫瑰的黃色中還帶了紅色，因此雖然是顏色較少的配色，但不會顯得單調。

◎ 黃綠色的比例應控制在整體的三成左右。

追加

Flower & Green

・綠石竹

增加紫色

≫ 這裡變得不一樣！

加入相對於黃色具有收縮效果的紫色之後，就變成具有對比效果的配色。加入綠色的斑春蘭，順著花圈的形狀將整體聯繫在一起，同時營造輕盈感。由於色調給人的印象強烈，因此是適合送給男性的配色。

Point

◎ 以黃色的對比色——紫色作為點綴色。

◎ 紫色在鮮豔色調當中屬於明度較低的顏色，與黃色搭配之後會形成陰影色的功能，能夠達到收縮的效果。

◎ 由於是互補色的配色（參照P.92），所以能彼此互相幫襯，不過作為點綴色的比例若能控制在兩成左右，則能突出主色。

追加

Flower & Green

・香菫菜
・斑春蘭

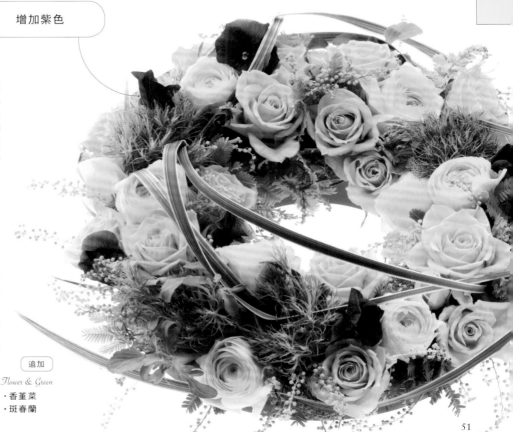

51

維他命色

活潑且充滿活力

配色的
效果·特徵·用途

◎雖然活潑，但也具備可愛感的色調。

◎適合年輕給人活力感覺的新娘。

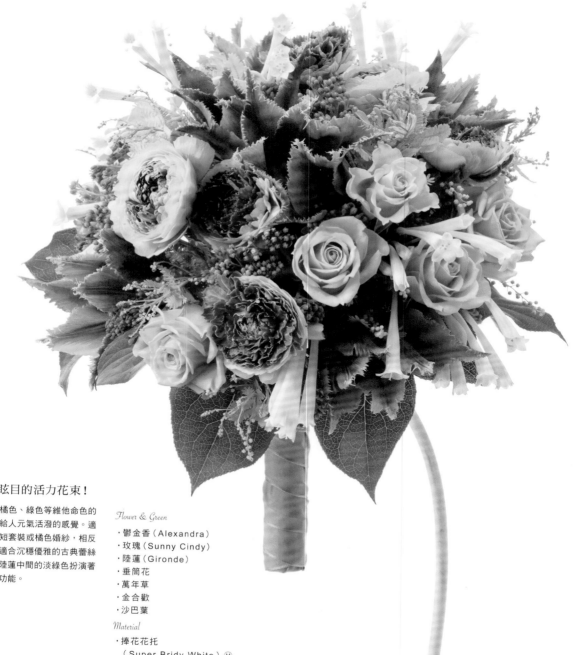

讓人眩目的活力花束！

黃色、橘色、綠色等維他命色的花束，給人元氣活潑的感覺。適合黃色短套裝或橘色婚紗，相反地，不適合沉穩優雅的古典蕾絲婚紗。陸蓮中間的淡綠色扮演著葉材的功能。

Flower & Green

· 鬱金香（Alexandra）
· 玫瑰（Sunny Cindy）
· 陸蓮（Gironde）
· 垂筒花
· 萬年草
· 金合歡
· 沙巴葉

Material

· 捧花花托
（Super Bridy White）Ⓜ

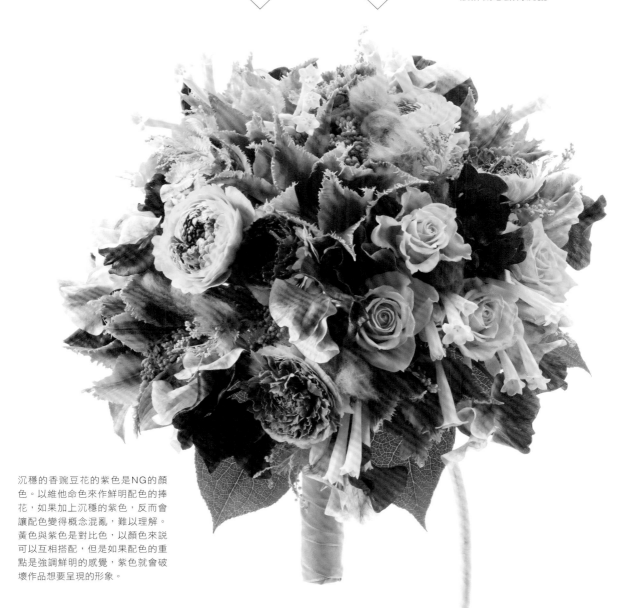

NG 配色

以新鮮感為特徵的維他命色,再加上沉穩典雅的紫色,反而會讓設計概念顯得混亂。

沉穩的香豌豆花的紫色是NG的顏色。以維他命色來作鮮明配色的捧花,如果加上沉穩的紫色,反而會讓配色變得概念混亂,難以理解。黃色與紫色是對比色,以顏色來說可以互相搭配,但是如果配色的重點是強調鮮明的感覺,紫色就會破壞作品想要呈現的形象。

□ 由於黃色和紫色是對比色,因此本來就可以彼此搭配,但是隨著作品不同,有可能會消減顏色本身的優點。
□ 隨著作品的形象不同,要注意顏色的分量。

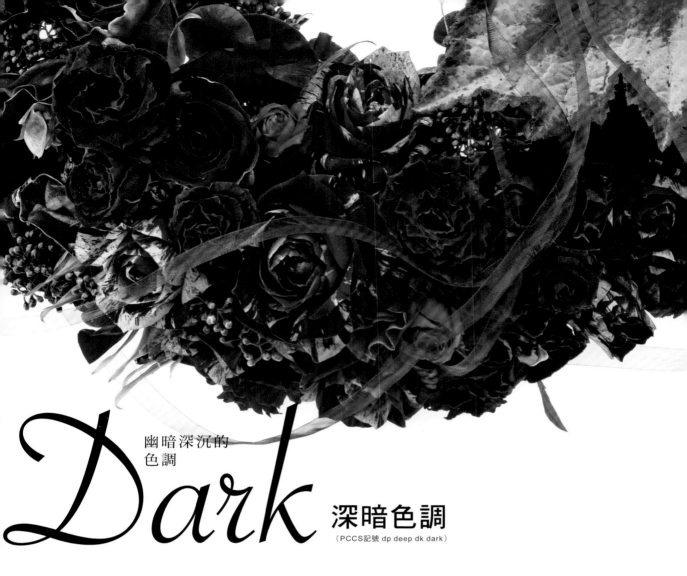

Dark

幽暗深沉的
色調

深暗色調
（PCCS記號 dp deep dk dark）

image words

「渾厚」‧「沉穩」‧「堅硬」‧「沉重」‧「素雅」‧「濃郁」‧「男人味」‧「幽暗」‧「現代」

由於給人渾厚堅硬的感覺，相當適合男性的房間、男性服飾賣場及高級精品店的室內陳設等。相反地，因為感受上顯得沉重，不適合明亮氣氛的休閒風場合。顏色來說也以紫色、紫藍色、藍色等寒色系為多，在視覺上是看起來比較遠的後退色，可作為視覺上看起來比較小的收縮色，也可作為陰影色。

這個色調當中帶著大量黑色的暗色調（PCCS記號dk）花色，因為其彩度降低，使其原本的顏色變得不明顯，若放到鮮豔牆壁前面會更顯得黯淡不起眼。帶著些許黑色的茜色、卡其色、三色菫色等深色調（PCCS記號dp）的花色，與和風的設計也很搭調。和深棕色與黑色搭配之後，可突顯其沉穩素雅的美感，營造高級的氣氛。

深暗色調當中隱含了「安定」、「沉穩」、「渾厚」、「男人味」等關鍵字，喜好這個顏色的人就顏色心理學而言，應該多是喜愛具有安定感的穩定生活的人吧！相對於原色的活力感與柔嫩色調的柔順感，是處於另一個極端的色調。

深暗色調範例

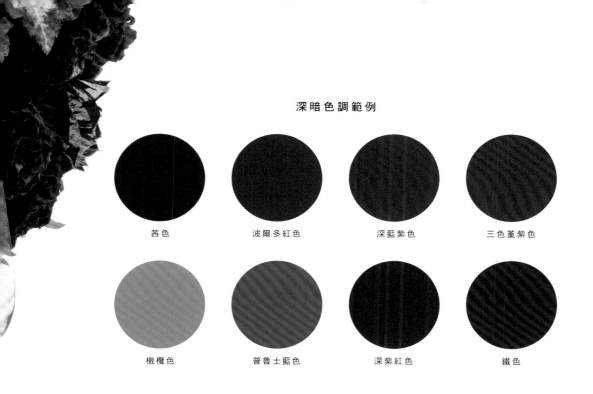

| 茜色 | 波爾多紅色 | 深藍紫色 | 三色菫紫色 |

| 橄欖色 | 普魯士藍色 | 深紫紅色 | 鐵色 |

何謂深暗色調

在純色當中加上暗灰色或黑色的深暗顏色，
以色彩學用語來說，就是指中明度、高彩度的顏色。

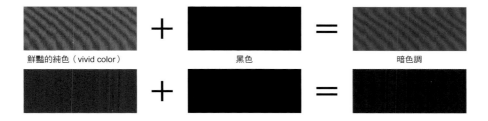

| 鮮豔的純色（vivid color） | | 黑色 | | 暗色調 |

推薦的用途

〇 送給男性的禮物

〇 高級精品店的店內裝飾花

〇 送給男性藝術家、芭蕾舞者或鋼琴家的禮物

〇 以陳列單色系列衣物為主的店家

〇 以混凝土的無機感為主的室內空間裝飾花

不推薦的用途

✕ 浪漫空間的裝飾花

✕ 幼稚園或小學的典禮用花

✕ 幼童服飾的開店祝賀花

✕ 美容沙龍等療癒系空間的用花

深暗色調
配色基本模式

類似色相配色（參照 P.92）

對比色相配色（參照 P.92）

主導色調配色（參照 P.105）

濃郁的配色

和風的配色

現代感的配色

藝術感、熱情的配色

高級感的沉穩感覺。可愛的花型也能變得時尚優雅。

非洲菊

給人休閒風感覺的非洲菊，也因為暗色調而變得優雅。

產期：全年

玫瑰
（Black Beauty）

宛如皮帶一般沉穩質感的暗紅色中型花。

產期：全年

松蟲草
（Classic Wine）

如同名稱所示的酒紅色，與纖細的花莖形成絕妙的平衡感。

產期：9至5月左右

香豌豆花
（Musica Crimson）

給人可愛感覺的春天花朵，因為深酒紅色而顯得外表成熟。

產期：12至4月左右

菊花

有許多種類的菊花，其中也包含這種形狀。

產期：全年

撫子
（Sonnet Nero）

花朵大小約2至3公分的散射花型，深紅色。

產期：全年

巧克力波斯菊

帶著巧克力香味的波斯菊，為多年生草本。

產期：3至11月左右

東亞蘭
（Antique）

蘭花的一種，盆栽形式的也很具人氣，是許多顏色當中的一種。

產期：11至5月左右

松蟲草
（Rudi Wine）

沿著花瓣中心到邊緣逐漸變淡的複色，極具魅力。

產期：9至5月左右

陸蓮
（M Purple）

鮮艷的紫色相當華麗，花瓣柔軟。

產期：12至4月左右

香豌豆花
（Navy Blue）

帶著藍色的紫色，帶著新鮮草香味。

產期：12至4月左右

洋桔梗
（Fours Fours Violet）

花徑4公分的極小型玫瑰花型的Fours Fours系列，新鮮的紫色。

產期：全年

洋桔梗
（Amber Double Violet）

中型複瓣品種的琥珀系列，有著高尚的紫色。

產期：全年

葡萄風信子

小巧可愛的春天的球根，可以水耕栽培方式培養。香味怡人。

產期：12至4月左右

繡球花

一朵花即具有壓倒性的存在感，有進口與日本產兩種。

產期：3至12月左右

陸蓮
（Coat Purple）

能營造出不像是春天風味的暗色調混搭。

產期：12至4月左右

鬱金香
（Palmyra）

鬱金香獨有的花型。花瓣有光澤，重瓣。

產期：1至3月左右

水仙百合

南美洲原產的花，中心部分的斑點與花苞具有美麗的色調。

產期：全年

香豌豆花
（紅式部）

明亮的粉紅色與暗灰紅色的雙色花。原產於宮崎縣的品種。

產期：11至3月左右

礬根

色彩豐富。這種葉色略帶銀色。

產期：全年

暗紫紅色＋暗棕色

深沉神祕的形象

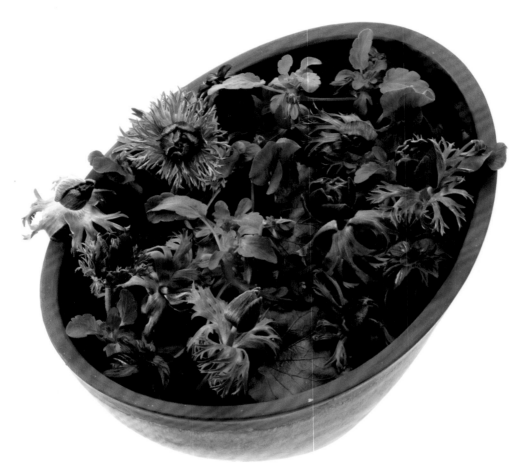

配色的
效果·特徵·用途

◎與其說是華麗，不如說給人一種自然且沉穩的感覺。

◎適合作為禮物送給喜愛植物與大自然的人。

Point

◎為了讓花材的深色看起來更優美，搭配上轉紅的深棕色銀荷葉與薄荷葉。

◎搭配的葉材若選擇黃綠色等鮮豔的顏色是NG的，會讓整體的色調混亂。花器和葉材建議以暗色調顏色來統一。

設計出花朵
在陰涼處綻放的姿態

以神祕的紫紅色作為主色，搭配上香菫菜與深褐色的葉材。雖然是自然風的設計，不過與其說是帶著嬌嫩新鮮感，不如說像是在陰涼處綻放的小花，給人神祕的感覺。適合當作生日禮物送給喜愛園藝的父親，或送給剛回到鄉間，如願過著鄉村生活的友人。

Flower & Green

· 白頭翁（M Purple）

· 香菫菜

· 銀荷葉

· 薄荷

深紫色

透過形狀讓厚重的顏色也能顯得輕盈

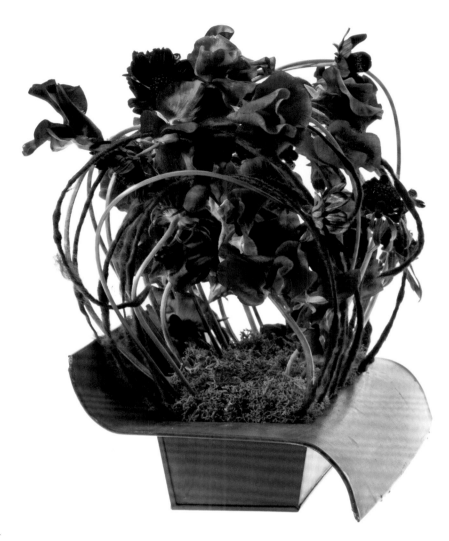

宛如深紫色的隧道

深色調顏色的特點是會容易讓設計顯得沉重，若透過這樣的線條來構成，也能感受花材形狀的樂趣。推薦用在雕刻或油畫個展等，具備獨特個性的空間。統一香豌豆花與裝飾棒的顏色，並採取讓顏色反覆迴旋般的配置方式。

Flower & Green
・香豌豆花（Navy Blue）
・巧克力波斯菊
・松蟲草
・青苔

Material
・吸水海綿 Ⓜ
・裝飾棒

配色的
效果・特徵・用途

◎選擇花色中特別暗的花材來製作。

◎適合裝飾具有個性的空間。

Point

◎為了使巧克力波斯菊與松蟲草的深暗顏色顯得更優美，全體以深暗色調加以統一。

◎由於花器是同為深暗色調的無機感暗灰色，花色顯得更鮮明。如果選擇鮮豔色調或柔嫩色調的花器，則花器會過於顯眼，必須留意。

暗紅色

具備華麗感＆高級感

以暗紅色大理花
為主角的花束

在作為主色的暗紅色花材之上再加入束狀黑稻，可以增加鄉村感。雖然是深色調，但是營造的氣氛卻不會過於僵硬。比方說可以作為花甲之年的祝賀，送給住在法國鄉村的女士，這種色調適合作為賀禮，送給氣質優雅的年長女性。

Flower & Green

・大理花（Jessie Rita）
・香豌豆花（紅式部）
・星辰花
・水仙百合
・黑稻

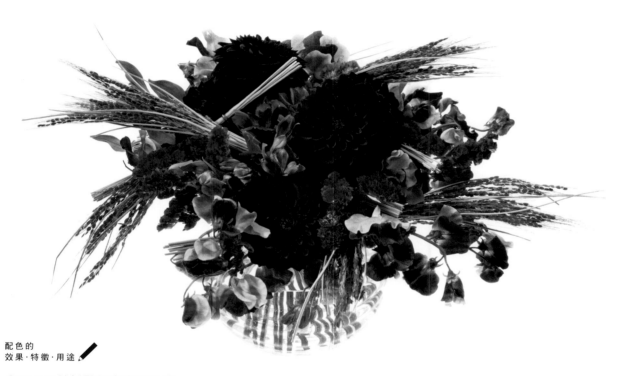

配色的
效果・特徵・用途

◎不至過於鮮豔的高尚華麗感。

◎ 適合送給年長女性。

Point

◎搭配上黑稻的米色莖幹與香豌豆花的淡紫紅色，使得深暗色調的紅色、紫色、紫紅色顯得柔和。這兩種花材原本的顏色跟深色花屬於同一種顏色，因此雖然色調明亮，也能夠在不破壞深暗色調的情況下加以調和。

◎如果明亮的部分過多，配色的概念就會顯得模糊，必須要留意。

胭脂色＋藍色＋棕色

和風三色

◎深色調的配色具有和風感。

◎無論是和風或洋風的空間都適合。

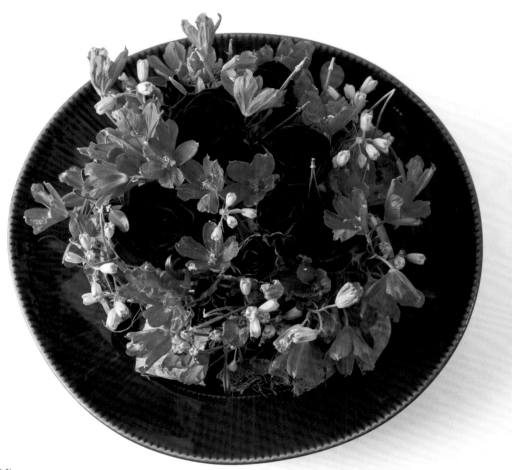

浮現在
藍色花器上的胭脂色

由於和風與洋風的空間皆適合，所以
非常適合作為兼賣高品質和風與洋風
食器店家的開幕桌花。深藍色的簡單
花器上，適合搭配藍色與胭脂色等深
色的花色。

Flower & Green

・玫瑰
・大飛燕草
・黃楊
・松葉
・木片

Point

◎藍色花器與皇家藍色的大飛燕草主導了設
計的顏色，形成強烈的調和感。

◎加上如同枯葉的褐色黃楊和木片，構成了
胭脂色、米色與藍色的和風三色。

深紅色＋黑色

現代感的都會式顏色

深紅色&黑色的現代感設計

以平面設計的感覺來配置石榴色的三角彩色海綿，以現代感的風格來完成作品。對這個作品而言，不需要新鮮感、生機勃勃等這些關鍵字，因此也不太需要綠色。適合當作歡迎會或記者會的桌花，是在眾人聚集的場合用來引人注目的裝飾。

配色的
效果·特徵·用途

◎透過濃郁強烈的配色組合來引人注目。

◎適合用在成人聚會的特別場合。

Point

◎整體的意象顏色，選擇以紅色簡單地完成，以彩色海綿與同色的粉末，讓底部也覆上紅色。

◎底部覆蓋色如果使用青苔，就會是深綠色，另外也推薦使用有無機感氛圍的深灰色。不適合使用給人明亮意象的黃色或粉嫩色調顏色。

Flower & Green

· 鬱金香（Palmyra）
· 松蟲草（Nana Deep Purple）
· 撫子（Sonnet Nero）
· 莢迷果

Material

· 彩色吸水海綿Ⓜ
· 彩色海綿粉Ⓜ

皇家藍色

令人聯想到深海和森林

配色的
效果·特徵·用途

◎彷彿可以促進寧靜睡眠的療癒感。

◎適合擺設於美容沙龍的櫃檯。

Point

◎以藍色與藍紫色簡單地加以統一。

◎要留意如果增加顏色使用的範圍，會變成多色相設計，給人熱鬧的感覺，這樣會使得配色的概念不清晰。

◎若想要達到簡潔風，使用的綠色分量要少。而搭配的葉材也選用沉重的顏色。

皇家藍色的簡潔風設計

給人感覺宛如迷失在深海或森林當中的療癒感顏色。為了突顯藍色，葉材選用矾根與鈕釦藤等沉重色的素材。除了可以放在需要療癒感的空間，也可以放在以販賣鑽石為主的珠寶店，或當作小型法國老餐廳的祝賀用花。

Flower & Green

· 大飛燕草（Super Grand Blue）
· 葡萄風信子
· 矢車菊
· 香堇菜
· 矾根
· 鈕釦藤
· 青苔

暗紅色＋波爾多紅色

成熟女性的紅色

Point

◎雖然是紅色的同一色相配色，因為透著紫色的波爾多紅色與純暗紅色形成漸層，因此即使是單一色相也不顯單調。

◎帶綠色的灰色秋海棠葉，突顯紅色的深色感。

配色的
效果·特徵·用途

◎紅色的濃淡變化令人印象深刻。

◎適合當作熟齡婚禮的花束。

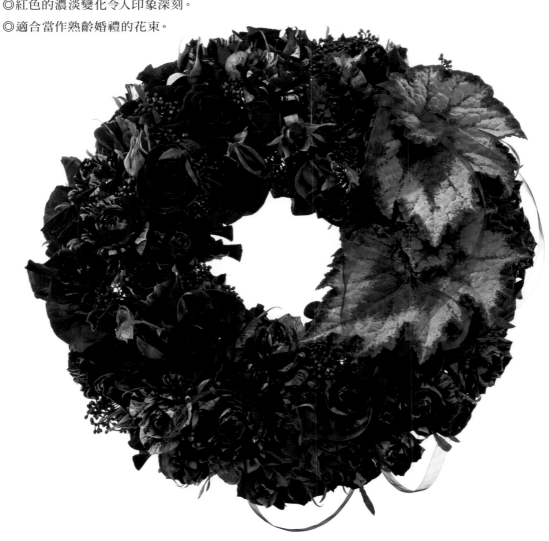

成熟感的紅色花圈捧花

適合成熟女性的暗紅色與波爾多紅色，推薦使用在熟齡婚禮上。單肩魚尾婚紗配上全紅的花圈捧花的組合，讓人感覺到強烈的意志與愛情。這種配色中幾乎不需要綠色。由於都是沉重的顏色，因此選用小型花來取得均衡感。

Flower & Green

· 玫瑰（Arrow Follies、Black Beauty）
· 香豌豆花（Musica Crimson）
· 四季榖
· 秋海棠（渦紅葉）

Material

· 環型海綿Ⓜ
· 蟬翼紗緞帶

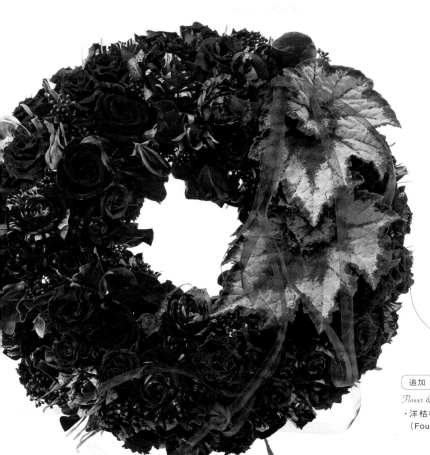

≫ 這裡變得不一樣！

加入皇家紫色之後，比起純紅色的配色感覺變得更為集中。如果婚禮的婚紗是深藍色跟紫色，這種配色方式會顯得調和。這種色調也適合用在給男性的禮物。

Point

◎ 在左頁的同一色相（參照P.92）花圈上加入皇家紫色，形成類似色相配色。

◎ 關鍵是配上紫色，會使花材中產生韻律，同時整體也更加立體。

◎ 可保持調和又產生韻律是類似色相配色（參照P.92）的優點。

增加皇家紫色

追加

Flower & Green

・洋桔梗
（Fours Fours Violet）

增加橘色作為點綴色

≫ 這裡變得不一樣！

由於深色的配色，加上橘色之後就顯得十分華麗。適合夏威夷、關島、峇里島等四季皆夏地區新娘的華麗感與濃郁的空氣感。不適合搭配粉嫩色調的可愛婚紗。

Point

◎ 增加橘色之後產生對比色的配色。

◎ 只需增加少量橘色就會產生對比，變成富有個性的配色。

◎ 對比色會互相襯托顯示華麗感，因此要注意分量配置，讓顏色之間不要互相衝突。橘色最多控制在三成以內。

追加

Flower & Green

・千代蘭（Singer Gold）

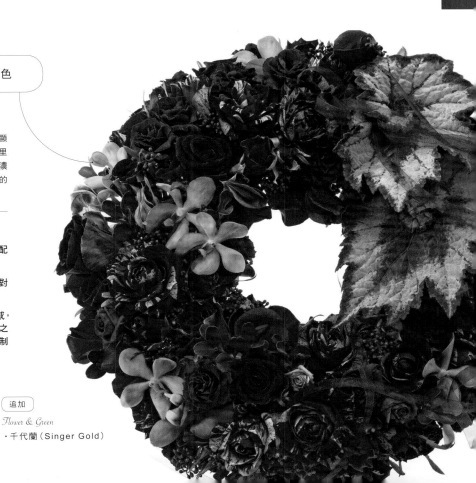

酒紅色＋皇家紫色

濃郁厚重的優雅感

配色的
效果·特徵·用途

◎以沉穩的配色來營造優雅的感覺。

◎適合用在成熟女性的婚禮。

Point

◎由紅色、酒紅色、皇家紫色
組成的優雅漸層配色。

◎葉材的線條中也含有紅色，
可以與花產生調和。

◎增多紅色或紫色其中一方的
分量，可以讓主色更加清晰且
容易收縮。

成熟顏色的瀑布型捧花

雖然使用許多小型花，但因為配色厚重，
因此顯得十分華麗。使用三種顏色的香豌
豆花，使得漸層更加美麗。適合使用在室
內裝潢古典厚重的教會禮拜堂，或舉辦於
大宴會廳的婚禮。相當適合搭配正紅色的
婚紗。

Flower & Green

·松蟲草
（Rudy Wine·Classic Wine·Scarlett）
·香豌豆花（Musica Crimson·紅式部等）
·五彩千年木（Cappuccino）

Material

·捧花花托（Super Bridy White）Ⓜ
·毛線

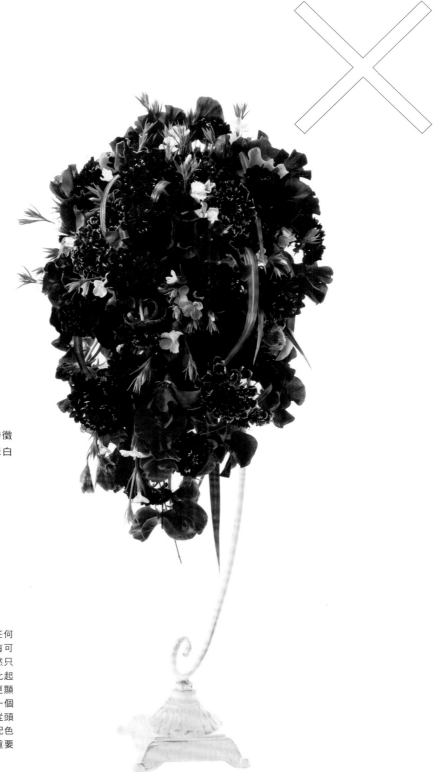

NG 配色

＋ □

在以成熟、現代感與沉穩為特徵的配色中，加上調和整體的米白色是不OK的。

白色具有分離效果，因此搭配任何顏色都可以加以調和，但是也有可能造成配色概念模糊不清。雖然只是增加了小朵的白色深山櫻，比起作為主色的紅色漸層卻看起來更顯眼。所謂的作品，就是總要有一個概念，並決定要怎樣的意象，從頭到尾都要以可實現明確概念的配色方式，來加以製作，這是非常重要的。

□ 加入白色之後反而使配色概念模糊。
□ 此處以紅色的美麗漸層為主色，因此不適合搭配白色。

單純使用一種顏色

Mono color

單一色相

本書的目的主要是提出花色配色的模式及使用用途，因此介紹單一色相或許會稍許離題，但就花藝設計而言，意圖以單一色相進行設計這件事是屬於高難度的。

花藝設計的三要素是「形狀」、「顏色」與「質感」。如果配色複雜，設計本身即使是簡單的設計，也會顯得複雜。若使用單一色相顏色，就會強調「形狀」與「質感」，也可以強調單一顏色的意象展現。

在作單一色相的設計時，從花材的動態感特徵或強烈質感兩者中選一個當作重點，就可以展現獨具魅力的設計。留意各種顏色所展現的意象，選擇符合作品用途與企圖的顏色。

以單一色相的設計來說，推薦使用白色、黑色、茶色、綠色、鮮豔的藍色及紅色。這些顏色的意象詞彙如下。好好思考這些單一色相具備的意象，再選擇顏色。

白色	黑色	茶色
雪・純潔・神聖的・乾淨 白衣・開始	夜晚・沉重・黑暗 現代感・正式・高級	巧克力・自然風・枯葉 自然・安定感

綠色	藍色	紅色
葉子・安全・和平・永遠 希望・綠茶・療癒	海・寂靜・冷淡・寒冷 悲傷・乾淨	火焰・熱情・勇氣・戰鬥 堅強・華麗・興奮・危險

適合單一色相設計的花。觀察單色的強度，並捕捉其魅力。

鬱金香
（White Liberstar）

彎曲翹起的花瓣的有趣單瓣花型，也有粉紅色種類。

產期：11至4月左右

深山櫻

帶著小巧可愛的花朵，是夏天的花。

產期：6至7月左右

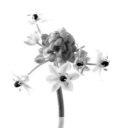

伯利恆之星

略帶著綠色的清爽白色，花芯部分帶著濃厚綠色。

產期：全年

海芋
（Crystal Brush）

常用在純白色系的婚禮，體積小。

產期：9至10月左右

洋桔梗
（Maria White）

中型體積的重瓣花型。具有立體感的形狀，即使高溫也能持久存放。

產期：全年

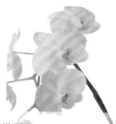

蝴蝶蘭

體積跟顏色的種類豐富，是送禮的基本款。

產期：全年

石蒜
（Albiflora）

在白色中略帶著粉紅色的品種，為彼岸花科。

產期：8至11月左右

鑽石百合

向光面的花瓣會閃爍著光芒。

產期：9至11月左右

大理花
（Siberia）

睡蓮花型的體積中型品種。形狀凜然，顏色清新優美。

產期：全年

鬱金香
（Albino）

白色鬱金香的標準品種，有著淡淡的香氣。

產期：1至3月左右

松蟲草
（Nana Deep Purple）

近乎無法看清楚花朵表情的黑色，正是魅力所在。

產期：9至6月左右

陸蓮
（Amizmiz）

含苞時幾乎只呈現黑色，隨著開花可以看見白色。

產期：1至3月左右

綠石竹
（Blackadder）

在綠色之上帶著黑色的花，是美女撫子的一種。

產期：3至4月左右

觀賞辣椒
（Conical Black）

觀賞用的辣椒。鮮豔的黑色可以當作閃耀光輝的重點配花。

產期：8至11月左右

朱蕉
（Cappuccino）

從濃郁的綠色到棕色、紫色的複雜色調。是大面積的葉片。

產期：全年

石斑木

玫瑰科的花的果實，會從紫色漸漸轉為黑色。

產期：10至11月左右

黑珍珠辣椒

如同名稱所示，宛如黑珍珠鮮豔圓潤的姿態是其魅力所在。

產期：8至11月左右

鬱金香
（夜之帝王）

別名是Black Hero，給人成熟感的氛圍。重瓣花型

產期：12至3月左右

多肉植物
（Echeveria）

種類很多的多肉植物的其中一種，很能適應乾燥。

產期：全年

心葉春雪芋

葉面帶著光澤，有紅黑色跟綠色等多個種類。

產期：全年

紅柳

原產於伊朗的枝幹。很具彈性很好，不容易折斷。

產期：全年

黃楊

帶著光澤的圓形葉片，分解之後再加以設計也很方便。

產期：不定期

矾根
（Crème brûlée）

葉子背面帶著比起表面還深的茶色，適合與粉紅色搭配。

產期：全年

薄荷
（紅葉）

隨著季節與氣候變化而染色的薄荷，外表優雅沉穩。

產期：不定期

黑莓

粒粒分明的果實，不只是顏色，也可以用來增加形狀上的氛圍。

產期：7至11月左右

蔥花
（Snake Ball）

莖部曲線是天然的造型，與其它種類蔥花相比體積小。

產期：11至4月左右

四季樒

作為園藝品種也富有人氣的花木，帶著很多小花苞。

產期：11至12月左右

天竺葵
（巧克力鬆餅）

香草的一種，帶著清爽的香氣。葉片中心有些許茶色。

產期：全年

沙巴葉

葉片堅硬耐受，適合彎摺等加工使用。

產期：全年

圓葉尤加利

帶有特殊的香味。即使乾燥，造型也幾乎不會改變。

產期：全年

瓜葉菊

也有粉紅色、白色、紫色、複色等種類。別名Cineraria。

產期：1至4月左右

龍膽

帶著和風趣味的花，藍色是龍膽的標準顏色。

產期：7至8月左右

矢車菊

因為莖部細，給人纖細的感覺。也有粉紅色、紫色、白色等種類。

產期：10至6月左右

風信子
（Delft Blue）

春天的球根花，在花圈很常見。具有甜蜜的香味。

產期：10至4月左右

大飛燕草
（Super Grand Blue）

花瓣前端的紫色與花朵整體的藍色調，兩者皆美。

產期：全年

陸蓮
（Toulon）

因鮮豔的紅色而具強烈存在感，具有柔軟花瓣的春天花卉。

產期：1至4月左右

玫瑰
（Rote Rose）

可稱得上是紅色玫瑰的代表，此品種是在日本開發出來的。

產期：全年

鬱金香
（Ile de France）

就顏色與形狀來說都是標準的鬱金香，單瓣花型。

產期：12至4月左右

蘆莖樹蘭
（Fire Ball）

讓人聯想到南國的花，蘭的一種。彷彿正在燃燒的紅色。

產期：12至6月左右

大理花
（Red Star）

乾淨鮮豔的紅色。約達10公分的球狀花型。

產期：全年

黑色

風格獨具的時尚色

配色的效果・特徴・用途

◎使人感到高級感與重量感的黑色。

◎在都會中顯得奪目的色調。

Point

◎禮盒的顏色也以黑色來統一。若選用白色，會像是葬禮用花，如果使用紅色等彩色，則會讓黑色的美無法顯露。

◎為了強調重量感與嚴肅的氣氛，點綴了堅硬質感的水晶，雖然是小型設計，卻洋溢著高級感。

黑色的低調設計

將植物當中珍貴的黑色花材——松蟲草，及綠石竹簡單地放入禮盒。黑色的高級感與重量感，和簡單的方形禮盒相當相稱，適合作為禮物送給住在都市當中的時尚音樂家。這個色調也適合作為櫃檯裝飾花，放在陳列現代感服飾的店面。

Flower & Green

・松蟲草（Nana Deep Purple）
・綠石竹（Blackadder）

Material

・禮盒Ⓜ
・水晶裝飾
・毛線

綠色

以安定感＆療癒感的顏色來統一

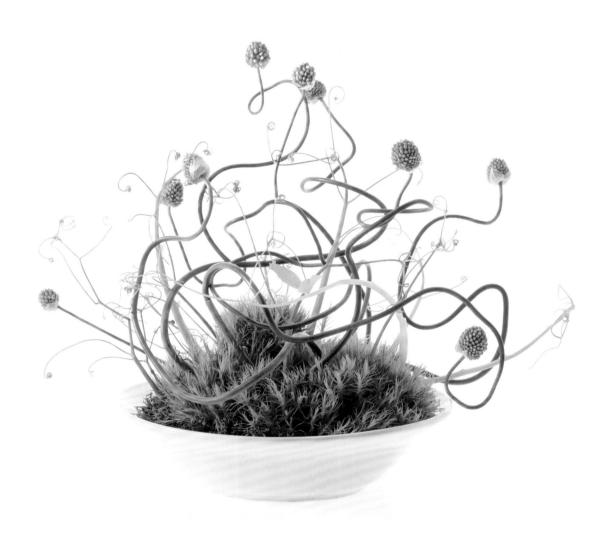

突顯曲線的綠色設計

在作品底部配置的綠石竹的鬆軟質感，及蔥花令人印象深刻的曲線，再加上蝶豆尖端的捲曲狀，這個設計將以上元素作了最大的發揮。由於是單一色相，因此形狀會特別明顯。如果選用四角形花器，並以平面設計的概念去運用蔥花跟木賊，即使是溫柔的綠色，也可以營造出男人味的氛圍。

Flower & Green

· 蔥花（Snake Ball）
· 綠石竹
· 蝶豆

配色的效果 · 特徵 · 用途

◎帶著自然感，並讓人感到舒服，具有療癒效果的顏色。

◎適合送給感到疲倦的人。

Point

◎在單色的基礎上，追求形狀的趣味。

◎作為主角的蔥花的曲線，連結到花器及作品整體輪廓的圓形，強調綠色的療癒感。

米色

洋溢著自然風

Point

◎米色的果實帶著自然感，雖然容易營造古典的氣氛，周圍包圍著的紙蕾絲以及黑色的背景，讓果實顯得令人印象深刻。

◎準備形狀各異的數種果實，會更增加趣味。

配色的效果・特徵・用途

◎高級又可愛的感覺。

◎適合放在有北歐傢俱的空間中。

米色果實的聖誕節設計

利用肉桂、八角、橡子等果實，來作出如蛋糕般的圓頂設計。果實大量堆積起來之處，正是讓設計洋溢可愛感的重點。適合簡單自然風的咖啡店、北歐傢俱店的聖誕節裝飾、成人的聖誕節派對桌花等。

Flower & Green

・果實

萵苣綠

明亮清爽的綠色

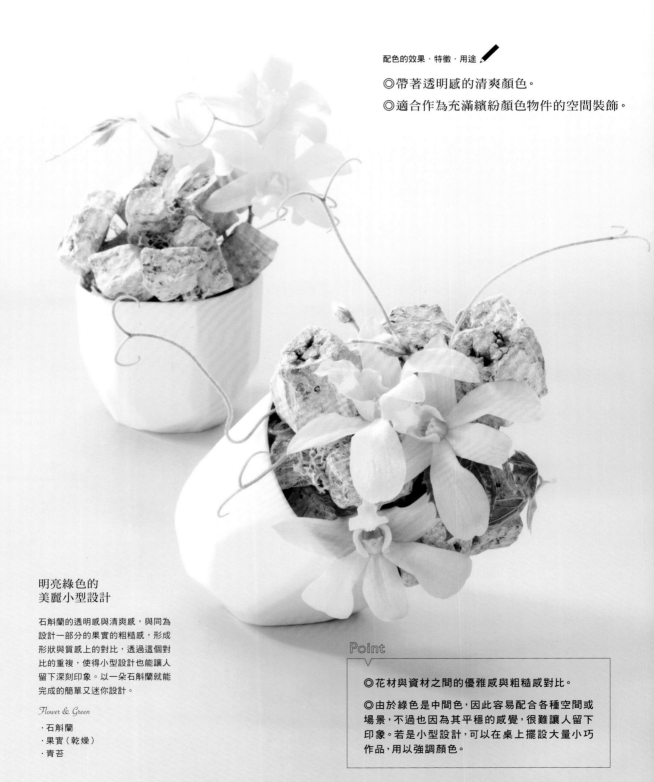

配色的效果・特徵・用途

◎帶著透明感的清爽顏色。

◎適合作為充滿繽紛顏色物件的空間裝飾。

明亮綠色的
美麗小型設計

石斛蘭的透明感與清爽感,與同為
設計一部分的果實的粗糙感,形成
形狀與質感上的對比,透過這個對
比的重複,使得小型設計也能讓人
留下深刻印象。以一朵石斛蘭就能
完成的簡單又迷你設計。

Flower & Green

・石斛蘭
・果實(乾燥)
・青苔

Point

◎花材與資材之間的優雅感與粗糙感對比。

◎由於綠色是中間色,因此容易配合各種空間或
場景,不過也因為其平穩的感覺,很難讓人留下
印象。若是小型設計,可以在桌上擺設大量小巧
作品,用以強調顏色。

藍色

集合各種藍色以產生深奧感

配色的效果・特徵・用途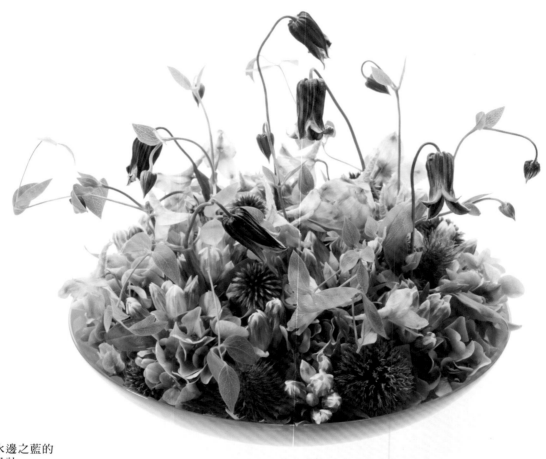

◎讓人彷彿感覺到水邊清涼感的配色。

◎適合用在以放鬆為目的的空間。

宛如水邊之藍的美麗設計

底部的主花配置了給人柔軟感覺的繡球花及大飛燕草，同時補上帶著尖刺感的山防風，產生對比。鐵線蓮的配置則宛如水滴跳躍。

Flower & Green

・鐵線蓮
・繡球花（Crystal Blue）
・山防風
・紫薊（Supernova）
・龍膽（Pastel Bell）
・大飛燕草（天空的華爾滋）

Point

◎以淡藍色作主色，同時透過濃淡變化處理，增加藍色的深色感。

◎雖然鐵線蓮的顏色嚴格來說應該是藍紫色，因為配花的關係可以當作藍色的花來使用。

紅色

引人注目的華麗感

配色的效果・特徵・用途 🖊

◎聚集鮮豔紅色所產生的華麗感，形成感覺強烈的設計。

◎適合用作慶祝場合的裝飾花。促使人想要活動而非休息的配色。

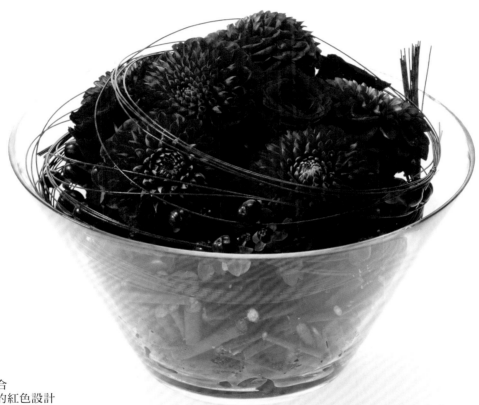

讓祝賀場合
增加色彩的紅色設計

以鮮豔的紅色花材，作出適合祝賀
場合的設計。由於紅色很醒目，給
人的印象強烈，重點是要選擇適合
這種效果的場合來使用。相同色相
（參照P.92）的水引，可以增加沉
穩感與律動感。

Flower & Green
・大理花（朝日手毬）
・火龍果（Coco Tango）
・朱蕉
・紅竹
・玫瑰（Amada⁺）
Material
・水引

> **Point**
>
> ◎利用玻璃的通透效果，增加輕盈感。
>
> ◎花材部分只使用鮮豔的紅色，以華麗感來統一
> 作品。

一朵花當中
有各種顏色，
也有各種色調

花的顏色很複雜。

一朵花當中，包含了各種顏色。
請靠近一點，仔細觀察。
比起只靠近1公分、2公分，更加靠近的去觀察吧！

明明只有一朵花，卻如此奢侈地擁有多樣美麗顏色組合的花。
也有從含苞到綻放會產生顏色變化的花。

天生就具備黃色與藍色的對比色，
形狀明明是楚楚動人的氛圍，色調卻相當引人注目……
擁有如此特色的爆竹百合。
中心部分點綴著帶著鮮豔的綠色花芯，
花瓣顏色從淡色調的黃色到柔嫩色調的粉紅色，美麗地變化的玫瑰。

這樣一朵花當中，包含了許多顏色，
可以當作與其他顏色的中間色，也賦予花色配色的深奧度。
雖然已經接觸花朵20年了，但還是一直感受到花色的魅力。
面對花色時的戀愛心情，
從開始習花至今都沒有改變。

好好觀察美麗的花朵，享受這充滿魅力的時光吧！

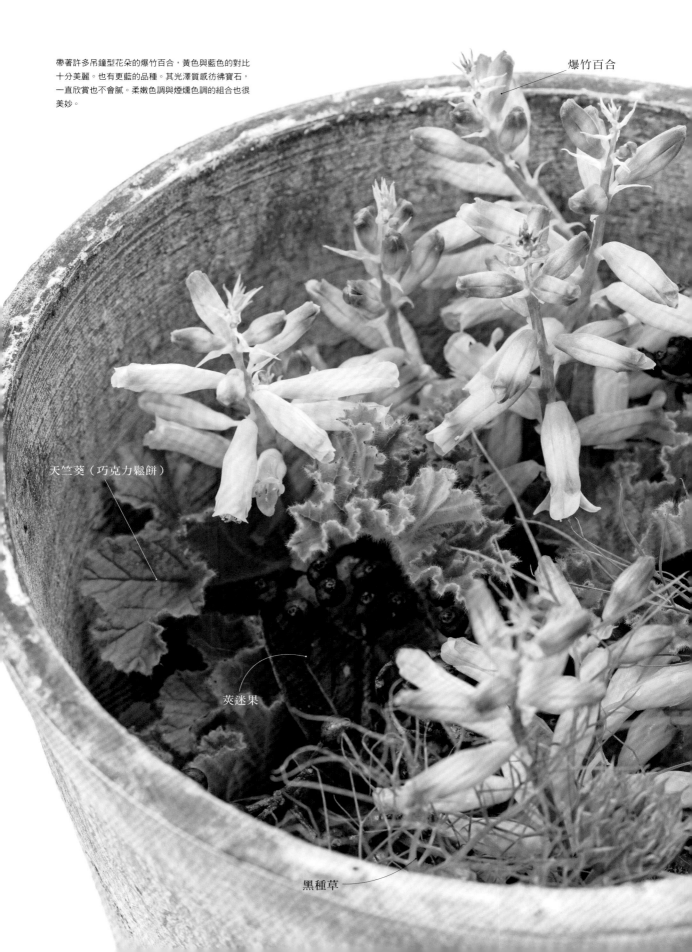

帶著許多吊鐘型花朵的爆竹百合，黃色與藍色的對比十分美麗。也有更藍的品種。其光澤質感彷彿寶石，一直欣賞也不會膩。柔嫩色調與煙燻色調的組合也很美妙。

爆竹百合

天竺葵（巧克力鬆餅）

莢迷果

黑種草

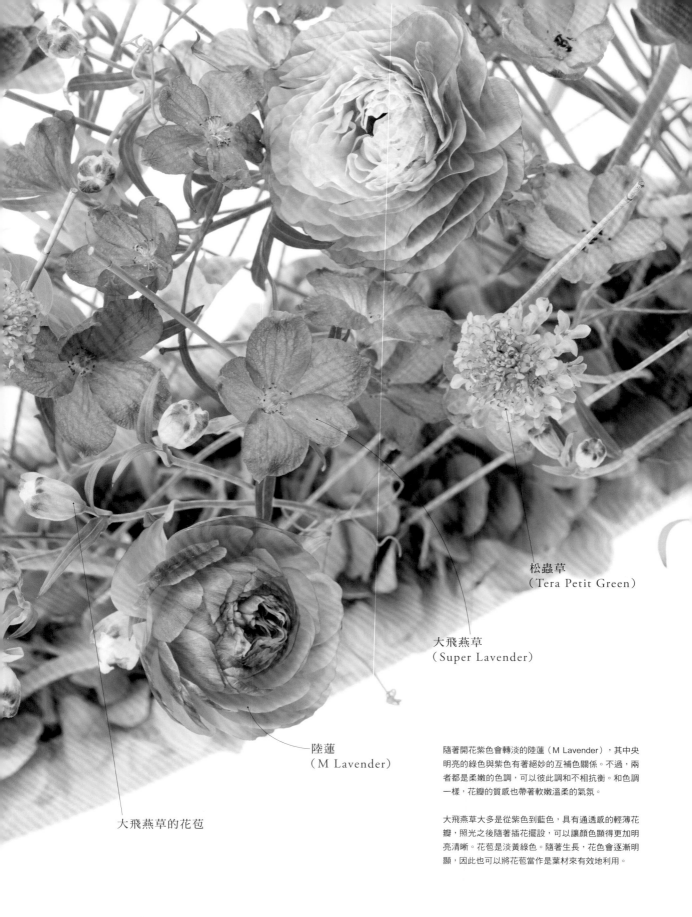

松蟲草
（Tera Petit Green）

大飛燕草
（Super Lavender）

陸蓮
（M Lavender）

大飛燕草的花苞

隨著開花紫色會轉淡的陸蓮（M Lavender），其中央明亮的綠色與紫色有著絕妙的互補色關係。不過，兩者都是柔嫩的色調，可以彼此調和不相抗衡。和色調一樣，花瓣的質感也帶著軟嫩溫柔的氣氛。

大飛燕草大多是從紫色到藍色，具有通透感的輕薄花瓣，照光之後隨著插花擺設，可以讓顏色顯得更加明亮清晰。花苞是淡黃綠色。隨著生長，花色會逐漸明顯，因此也可以將花苞當作是葉材來有效地利用。

新娘花在含苞的狀態時，淡綠色中帶著粉紅色的線條，不過在開花過程中，會逐漸增加白色透明感。花芯的顏色與形狀都是其獨特特徵。因為有通透感，所以容易受到周圍顏色影響。

海芋（Coral Passion）的每一朵的顏色分布方式都不一樣，有類似黃色的，也有明顯是粉紅色的種類，這種多樣性正是其魅力所在。沿著花苞部分的線條也很有趣味，突顯了這種海芋的個性。

海芋
（Coral Passion）

新娘花
（Blushing Bride）

香豌豆花
（Blue Angels）

新娘花的花苞

空氣鳳梨

常春藤

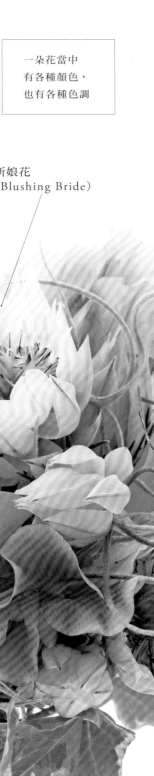

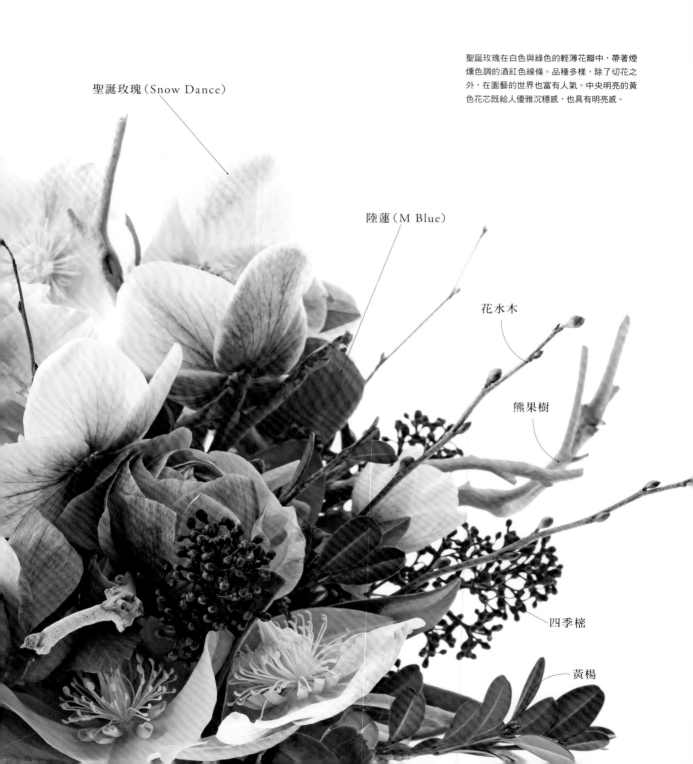

一朵花當中
有各種顏色，
也有各種色調

聖誕玫瑰在白色與綠色的輕薄花瓣中，帶著煙
燻色調的酒紅色線條。品種多樣，除了切花之
外，在園藝的世界也富有人氣。中央明亮的黃
色花芯既給人優雅沉穩感，也具有明亮感。

聖誕玫瑰（Snow Dance）

陸蓮（M Blue）

花水木

熊果樹

四季樒

黃楊

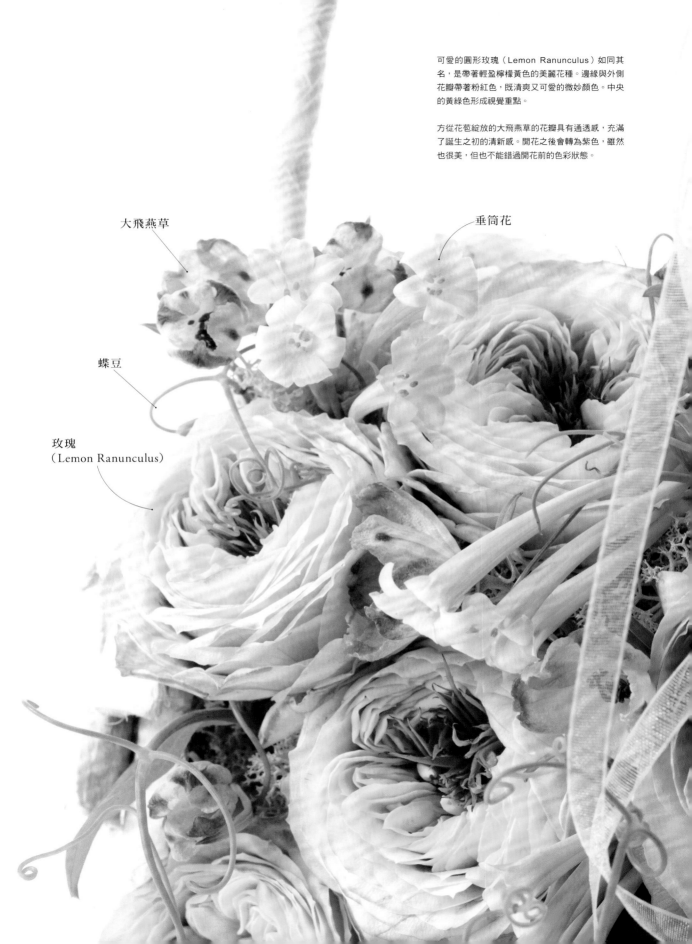

可愛的圓形玫瑰（Lemon Ranunculus）如同其名，是帶著輕盈檸檬黃色的美麗花種。邊緣與外側花瓣帶著粉紅色，既清爽又可愛的微妙顏色。中央的黃綠色形成視覺重點。

方從花苞綻放的大飛燕草的花瓣具有通透感，充滿了誕生之初的清新感。開花之後會轉為紫色，雖然也很美，但也不能錯過開花前的色彩狀態。

大飛燕草

垂筒花

蝶豆

玫瑰
（Lemon Ranunculus）

「透過顏色來傳遞意象」

我感覺我的工作性質是花的色彩師，
總是以顏色來傳遞意象。

顏色不分性別·國籍·年齡，可以傳遞給觀賞者各種觀感。
例如，紅色的玫瑰代表熱情，而白色或柔嫩色調的花代表清純等，
花具有誰都能夠理解的共通語言。

在本書的攝影過程裡，我請了幫忙的工作人員與協助攝影的學生，
他們看見作品時的感想，也讓我學習了很多。

攝影的行程是前半段安排柔嫩色調與煙燻色調。
後半段則是鮮豔色調與深暗色調。
前半段來的學生，看見作品時說：
「是很有老師風格的溫柔作品呢！」
而後半段來的學生，看見作品時則說：
「比起上一本書更有成熟感了。」
聽見這樣的評價，我鬆了一口氣。
柔嫩色調與煙燻色調的共通意象關鍵字是——
溫柔、沉穩與可愛。
而鮮豔色調與深暗色調的共通意象關鍵字是——
強烈、現代感與成熟感。
學生的評價，證明了我作品的配色是符合概念的。

顏色也好，花也好，
在製作時，我會特別注意不遺漏第三者的評價。
因為身邊人的少許評價，可能就是非常好的建議。
建議讀者也記下身邊的人無意中說出的意象關鍵字，
這或許也會幫助刺激工作時的靈感。

花藝配色的 基礎

理解之後就更能掌握配色！

顏色的三要素 為什麼看得見顏色？

　　需要具備三個要素才能看到顏色。那就是「光線」、「物體（花）」與「眼睛」，這稱為**顏色的三要素**。一般來說，我們並不會特別意識到我們是在有光的空間中生活。太陽光、螢光燈、白熾燈——如果沒有這些光線，我們就無法認識顏色了。**光線**照射到物體→物體**反射光線**→反射光形成對**眼睛的刺激**→這個刺激透過眼睛的**視覺細胞到達大腦**。經過這個順序，我們才能夠認知物體的顏色。

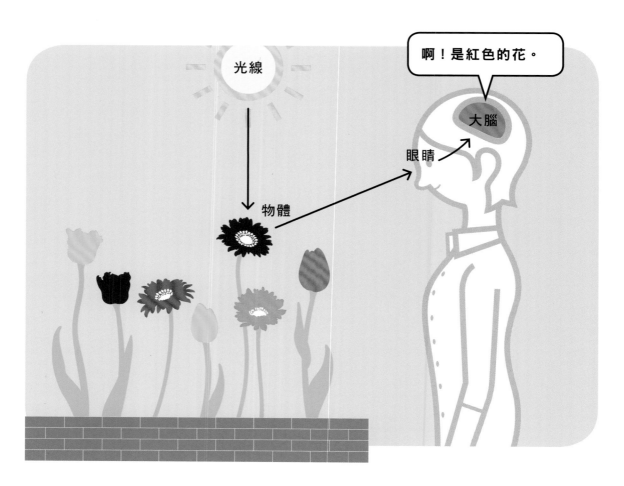

　　隨著光線的種類不同，物體的顏色看起來也會不同。**太陽光**是看顏色最好的光。螢光燈雖然明亮，但是看顏色會帶著若干藍色，而白熾燈則會讓顏色看起來很紅。想要依照本書大量嘗試配色模式時，推薦在白天有太陽光照進的房間中進行。

　　據說人類的眼睛可以看見多達數千萬種的顏色。和電腦不同，只要訓練越多，就越可以察覺顏色之間的細微差異。利用色票及本書的範例，試著作出大量的配色模式吧！

顏色的三屬性

為了進行配色，將顏色整理成清晰易懂是必要的。首先紅色、藍色、黃色稱為**色相**，其次表示顏色明暗度的稱為**明度**，表示顏色鮮豔度的稱為**彩度**。這就是所謂**顏色的三屬性**。

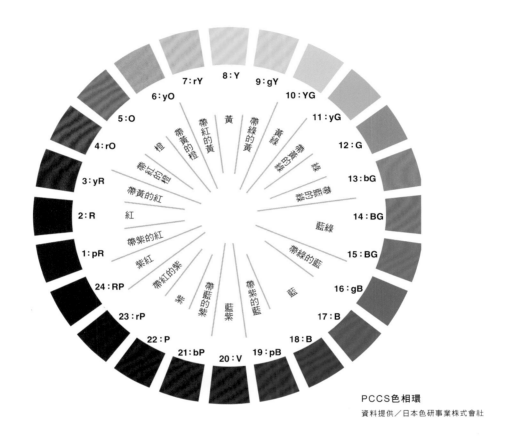

PCCS色相環
資料提供／日本色研事業株式會社

色相

指的是紅色、藍色、黃色這三種顏色。將顏色以彩虹色的順序作成的環狀稱為**「色相環」**。按照色相環的順序排列之後，並不會給人特別的感覺，但是這種排列方式是按照光的波長長度順序（彩虹色的順序）排列，是在**自然界中的順序**。

考慮花色配色的時候，使用這個色相環來思考會是一種很淺顯易懂的方法。使用頻率最高的是在色相環上鄰近位置的同一、類似色相及色相環對向位置的對比色相。一般來說稱作類似色、對比色。

關於色相的顏色知識，有所謂印刷書本與海報時必要的三原色。M（magenta／紫紅24:RP）、Y（Yellow／黃8:Y）、C（Cyan／帶綠的藍16:g8）稱為**色料三原色**。

也有電視等影像世界裡必要的三原色，指的是R（Red／帶黃的紅3:yR）、G（Green／綠12:G）、B（Blue／帶紫的藍19:pB），稱作**色光三原色**。印刷品的三原色是M、Y、C，而影像的三原色是R、G、B。

明度

　　指的是顏色的明暗度。白色→灰色
→黑色的無彩色是明度的基準，白色明度
最高（高明度），黑色是明度最低（低明
度）的顏色。下圖的中心縱軸是明度軸。

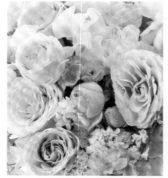
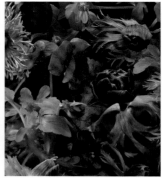

高明度範例（參照P.17）　　　　低明度範例（參照P.58）

彩度

　　指的是顏色的鮮豔度。下圖的橫軸
是表示彩度的差異。沒有混合白色或黑色
的純色是最鮮豔的顏色，亦即高彩度的顏
色。而無論是混合了白色或黑色，混合了
越多則會變成低彩度，而隨著彩度降低，
原本的顏色也會逐漸變得難以辨識。

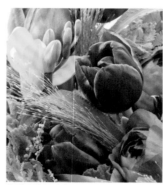
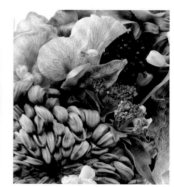

高彩度範例（參照P.44）　　　　低彩度範例（參照P.94）

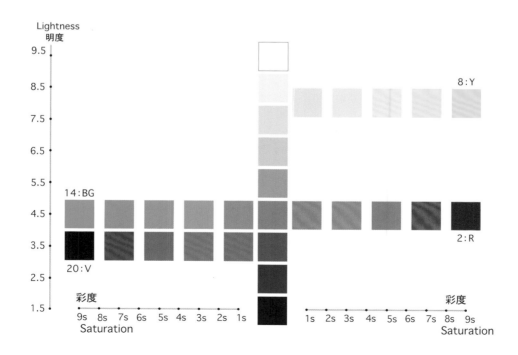

PCCS 明度＆彩度　資料提供／日本色研事業株式會社

色相的漸層

令人心曠神怡的美麗彩虹色

彩虹色的設計

參考色相環排列眾多顏色的花材。如同彩虹一般地排列顏色，產生一種明亮開闊的氛圍。具有延伸感的形式及各式各樣的顏色，讓心情也跟著興奮起來。使用線狀的裝飾棒及高腳花器，讓整體更有延伸感。很適合用在想要振奮鼓舞人心的場合。

Flower & Green

・玫瑰（Sunny Cindy）
・小蒼蘭（Aladdin）
・金合歡
・非洲菊（Cotti Orange）
・陸蓮（Elegance Riviera Festival）
・玫瑰（Black Beauty）
・松蟲草（Rudy Wine）
・玫瑰（Arrow Follies）
・洋桔梗（Fours Fours Violet）
・綠石竹
・菊花（Olive）
・薄荷

Material

・蘆桿 Ⓜ
・吸水海綿 Ⓜ

配色的
效果・特徵・用途

◎使用多種顏色可以振奮心情。
◎適合用於祝賀場合的桌花。

Point

◎雖然包含許多顏色，不過是以色相環為基礎的配置方式，因此具備色相的漸層，給人心曠神怡的感覺。

◎為了突顯色相的漸層，最理想的情況下，建議明度差與彩度差要小。

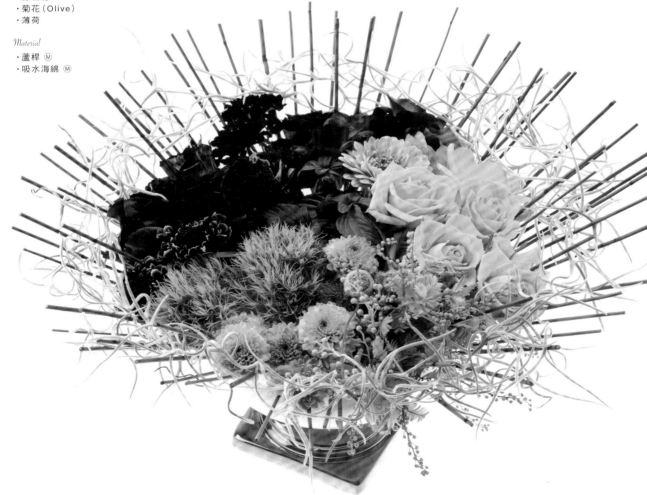

色調

結合明度與彩度之後的顏色調性稱為色調。本書中為了簡化基於花色配色的意象分類，因此分成四個種類來介紹（參照P.4、5）。

在這一頁當中，我運用PCCS（日本色研配色體系）色調圖（下圖）來進一步說明色調，這個圖也推薦給想要繼續學習色彩學的人。在PCCS的設定當中，每種色相都有12種色調。對照花色配色的色調分類之後，就會變成如右頁所示。

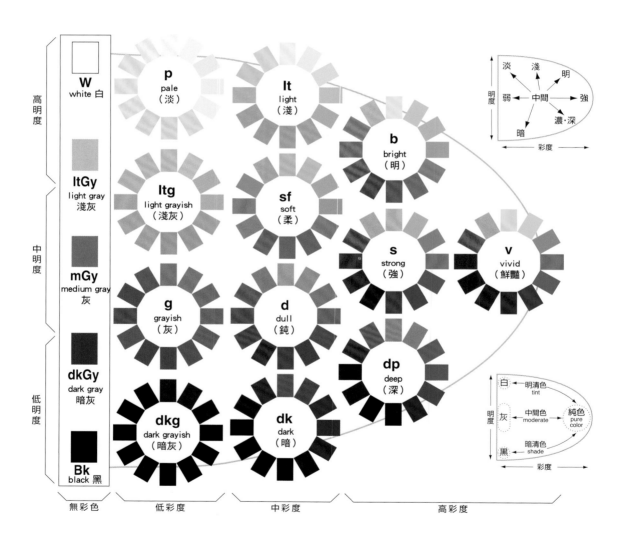

PCCS色調分類圖　　資料提供／日本色研事業株式會社

本書中所分類的四種色調以PCCS的色調圖對照之後……

柔嫩色調
（Pastel）

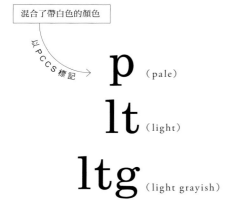

混合了帶白色的顏色

以PCCS標記→

p（pale）

lt（light）

ltg（light grayish）

煙燻色調
（Smoky）

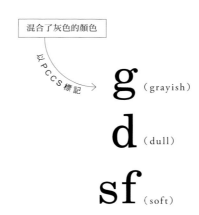

混合了灰色的顏色

以PCCS標記→

g（grayish）

d（dull）

sf（soft）

鮮豔色調
（Vivid）

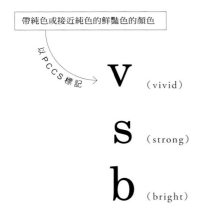

帶純色或接近純色的鮮豔色的顏色

以PCCS標記→

v（vivid）

s（strong）

b（bright）

深暗色調
（Dark）

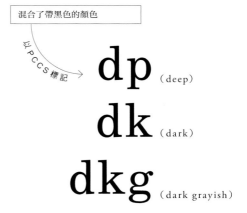

混合了帶黑色的顏色

以PCCS標記→

dp（deep）

dk（dark）

dkg（dark grayish）

　　色調是結合明度與彩度的顏色調性，因此在用以分類顏色的外觀感覺及意象時會有幫助。也就是說，配合商品或作品概念來營造意象這件事會變得比較容易。理解各種色調的特徵與用途，並嘗試思考配色模式，就可以流暢地加以運用。

學習配色

所謂的配色，就是組合兩種以上的顏色，營造美好和諧的搭配。先來介紹幾個配色方法的例子。

1.

關於相同·類似色相配色&對比·互補色相配色

　　所謂相同與對比，可以用來表現調和（統整）與變化（對比與重點）。在考量相同與對比配色的時候，可以分為以色相為基準，和以色調為基準兩種。

相同·類似色相配色

　　相同·類似色相配色，由於具備調和感，所以有讓人容易喜愛習慣的特徵。但是因為一般人容易習慣這種配色，所以也可能會讓人感覺簡單平凡。透過色相來展現調和感時，可以呈現明度的差異，而同一色調時，可以增加色相的數量等，多下點諸如此類的工夫是最好的。

對比·互補色相配色

　　由於對比·互補色相配色是強烈的配色方式，所以推薦用在展現個性、想要引人注目的場合。對比·互補色是組合個性相反的顏色，因此具備彼此襯托的要素。但是如果不注意分量比例，可能會讓顏色彼此衝突，需要加以留意。

相同‧類似色相＆對比‧互補色相配色的配色模式範例

相同色相配色

類似色相配色

對比色相配色

互補色相配色

沉穩的相同色相配色

優雅的類似色相配色

有個性的對比色相配色

簡單優雅的桌上花圈

少見的可可棕色花材，以沉穩的色彩來統一設計。
褐色花材雖然優雅，但是缺乏新鮮的感覺，因此在
縫隙之間加入大飛燕草的花苞及天竺葵的葉子，以
呈現嬌嫩感。若要在這個花圈上加上蠟燭，不適合
搭配明亮的黃色或粉紅色。

Flower & Green
・菊花（Classic Cocoa）
・香豌豆花（Brown）
・四季樒
・天竺葵（巧克力鬆餅）
・大飛燕草

Material
・環型海綿（Aqua Ring 20）） Ⓜ

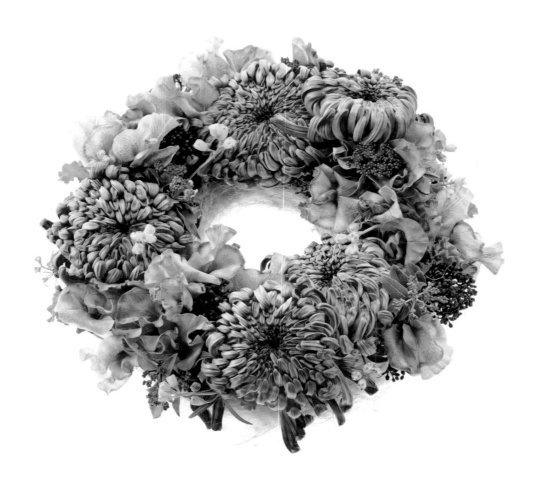

相同色相配色的設計

以可可棕色來統一

配色的
效果・特徵・用途

◎給人成熟洗鍊的感覺。
◎適合放在有古董加工的白色傢俱房間。

Point
◎為了讓優雅沉穩的棕色好看，以相同色相加以統整。
◎襯托棕色的時候統一色調很重要，此作品以煙燻色調統一。

在成熟感上增加嬌嫩感

花材類似左頁的作品，但是增加了左頁只使用花苞跟綠色
部分的大飛燕草，及黑種草的紫花。適合放在白色毛玻璃
與混凝土似的灰色平板上作裝飾，吊在藍灰色的牆壁上，
也很適合。

追加

Flower & Green

・黑種草
・大飛燕草

對比色相配色的設計

在棕色上加上藍色

配色的
效果・特徵・用途

◎加入藍色之後，增加了清爽感。
◎適合寧靜的咖啡館的開幕慶祝。

Point

◎在棕色上加上藍色，形成對比色相的配色。
◎棕色的點綴色不好處理，鮮豔的黃色與紅色是NG的。

暗色調的沉穩設計

適合放在和風空間的深藍紫色設計。搖曳似的鈴鐺狀鐵線蓮，彷彿被底部的花材支撐著。全體以暗色調來統一，因此也適合當作葬禮用花。

Flower & Green

・洋桔梗（Amber Double Purple）
・鈴鐺鐵線蓮
・山防風
・夕霧草

相同色相配色的設計

以深藍紫色統一

配色的
效果・特徵・用途

◎深色沉穩的感覺。
◎適合用於和風空間與葬禮用花。

Point

◎為了強調藍紫色的深色感，以暗色調加以統一。可當作葬禮用花。
◎在花與花之間營造出空間感，即使花色厚重，花的表情也能顯得輕盈。
◎彷彿搖曳鈴鐺的鐵線蓮，看似被底部的花材所支撐著。

類似色相配色的設計

在藍紫色上增加紫紅色

配色的
效果·特徵·用途

◎以暗色調來配色，產生優雅沉穩的感覺。
◎適合當作品酒會的桌花。

Point
◎藍紫色與紫紅色在色相環（參照P.87）上是鄰近顏色，因此組合起來容易統整，同時會產生韻律感。
◎因為色調統一，所以顏色增多也可保有統整感。

追加

Flower & Green

· 松蟲草（Andalucía）
· 白芨（Maxima）

增加華麗感

增加紫紅色之後，由於多了紅色，產生了華麗感。由於色調上以暗色調來統一，因此在增加顏色的同時，作為主色的藍紫色也不失寧靜感。

對比色相配色的設計

增加黃綠色

配色的
效果·特徵·用途

◎適合媽媽們一起欣賞植物的午餐聚會。孩子們應該會對少見的果實很有興趣。
◎因為有鮮豔的黃綠色，所以暗色調的設計也帶著活潑的感覺。

Point
◎選擇鮮豔色調的黃綠色，不只是顏色，在色調上也形成對比，產生了令人印象深刻的配色。
◎作為點綴的黃綠色選擇果實類或小型花，如此一來就不會干擾到主花。

追加

Flower & Green

· 甜瓜
· 松蟲草（毬藻）

增加鮮豔的顏色後
顯得更加新鮮

加了對比色相的黃綠色之後，形成更加熱鬧歡樂的感覺。鮮豔的黃綠色果實與暗色調的主色形成強烈對比，因此也增加了新鮮的感覺。

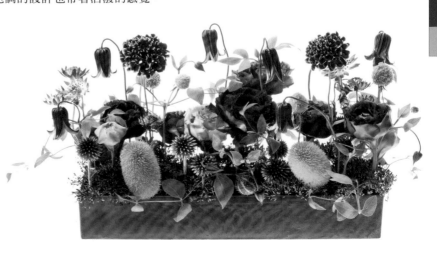

充滿精神的橘色設計

主色選用有家庭感且讓人充滿精神的橘色花材,作出自然風的設計。可以營造彷彿充滿陽光似的明亮溫暖的氣氛。作為配花的樹皮及帶茶色的花材,形成沉穩的感覺。

Flower & Green

・大理花
・萬壽菊
・百日草（Persian Carpet）
・菊花
・尤加利（Gregsoniana）
・天人菊（Gaillardia Ball）
・樹皮

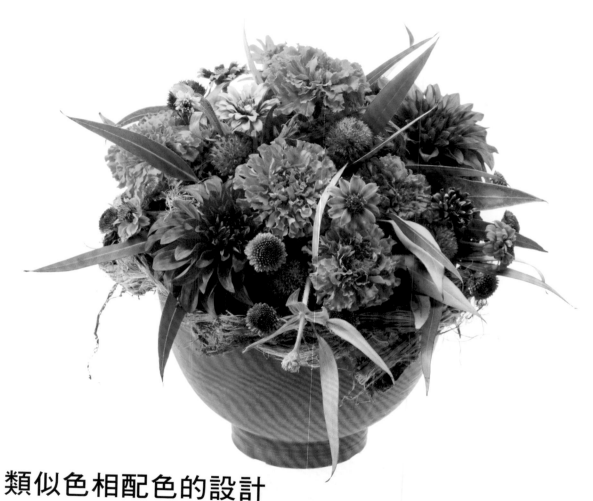

類似色相配色的設計

橘色&黃色、棕色形成的調和感

配色的
效果・特徵・用途

◎在設計中加上棕色,可以讓整體感覺更加沉穩。
◎推薦用在家庭的餐桌上,或經營餐飲的休閒風店家。

Point

◎在鮮艷的設計中加上棕色,可以營造沉穩感及自然風的感覺。搭配的綠色也選用暗淡的顏色,且尖銳形狀的葉片與圓形花型狀相異,使得整體設計增加了廣度。

少量的陰影色產生更加繽紛的感覺

加上少量作為陰影色的藍紫色，可以讓鮮豔的設計
看起來更加閃耀明亮。和在繪畫上使用藍色的技法
類似。給人繽紛的感覺，且更加華麗的設計。

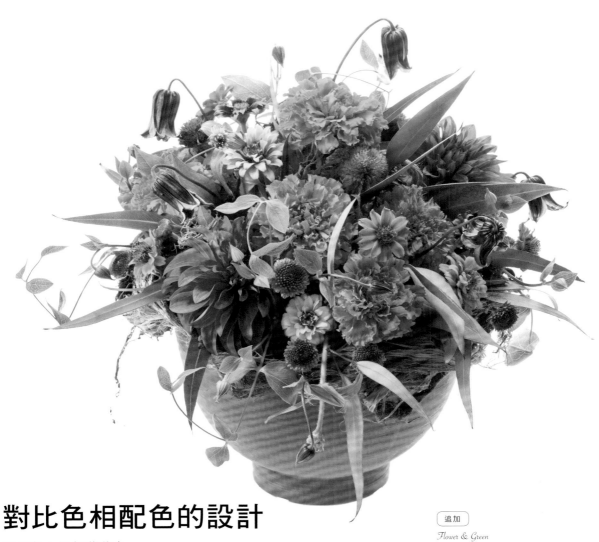

對比色相配色的設計

在橘色上增加藍紫色

追加

Flower & Green

·鈴鐺鐵線蓮

配色的
效果·特徵·用途

◎適合放在陳列繽紛食器的北歐風店家吧台。
◎陰影可以使鮮豔的主色更加顯眼。

Point
◎在設計中增加藍紫色的對比色相配色。
◎花器也配合主色，以鮮豔的類似色相來統整。

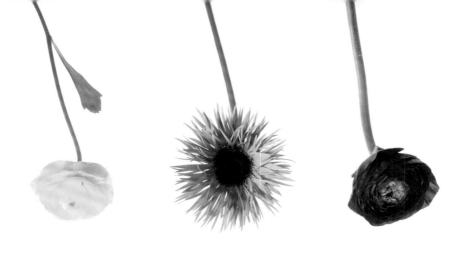

2.

漸層（Gradation）

　　所謂的漸層（Gradation），意思是「逐漸變化」、「階段性變化」。漸層配色的定義則是「顏色濃淡、明暗、色相等階段性的逐漸變化」。例如彩虹的顏色。彩虹是色相漸層的代表，看見彩虹的美麗顏色，能讓人放鬆且心情豐盈。

　　漸層配色的方式，是透過變化色相、變化明度與彩度（鮮豔度）等幾個方式。無論是哪種方式，使用三種以上的顏色，並逐漸讓顏色呈現變化，這就是漸層配色的基礎。

　　特別是統一色相而明度漸層的「展現濃淡變化的配色」，是在花色配色中非常好用的一種配色例子，在日本的花店非常常使用，也是很好理解的配色。明亮的顏色在上，暗淡的顏色在下，如此的配置讓花的濃淡變化上下分布，會讓人更容易理解。

　　在大型展示設計時，統一色調而讓色相漸層，可以營造美麗且主題性強的配色。例如，販賣法式的可愛西洋甜點的店家櫥窗與內部空間，可以選用粉色調的紫色、紫紅色、紅色、橙色、黃色等顏色的漸層來加以統合。肯定是誰都會覺得可愛，且很適合店家形象的配色。

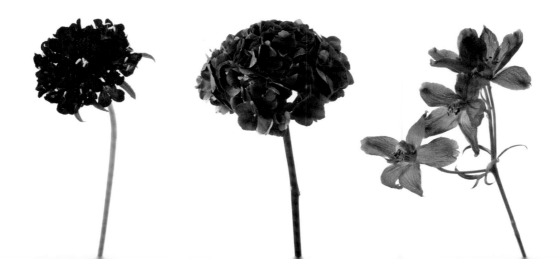

漸層配色模式範例

色相的漸層（黃色·帶黃色的橙色·橙色·帶紅色的橙色·紅色）

色相的漸層（綠色·藍綠色·藍色·帶紫的藍色·紫色）

明度的漸層（紫色色相）

明度的漸層（藍色色相）

彩度的漸層（紅色色相）

柔嫩色調的漸層

迷人的高級米色花束

以優雅的米色與棕色玫瑰（Julia）為主角，是既沉穩又優雅的花束。這樣的色調適合裝飾著古董傢俱的沉穩空間。與此相反，由於不適合有大量鮮豔色彩的空間，要特別留意所要裝飾的空間。

Flower & Green

· 玫瑰（Julia、Teddy Bear）
· 鬱金香（Capeland Gift）
· 香豌豆花
· 地中海莢蒾
· 白芨
· 雪柳（雪兔）

煙燻色調的漸層

以米色為主色，透過沉穩的顏色達成統一感

配色的
效果 · 特徵 · 用途

◎僅使用煙燻色調，而顯得高級。

◎煙燻色調的關鍵字是「沉穩」與「柔軟」，適合當作禮物送給溫柔沉穩的女性。

Point

◎這種米色是低彩度的纖細顏色。搭配上沉穩的紅色與薰衣草色，同時營造色相與明度的漸層，提升了作品的美感。

◎使用米色時，如果配色與裝飾的場所選錯，可能會變得「樸素」而非「沉穩」。

淡粉紅色的溫柔感設計

以柔嫩的粉紅色為主色的設計。設計的輪廓也以曲線來統
和，因此讓人感到更加溫和柔軟。適合用在看護機構的生日
慶祝會、一般活動或入口處等需要療癒感的空間。

Flower & Green

・美女櫻（櫻小町）　　　　・松蟲草（Crystal）
・非洲菊（Lychee Cake）　・陸蓮（M Blue）
・玫瑰（Esta・Ilse）　　　・寒丁子（Green Magic）
・康乃馨（Deneuve）　　　・羽扇豆（Pixie Delight）
・香豌豆花　　　　　　　　・常春藤
・洋桔梗

柔嫩色調的漸層

以中性色來降低甜美感

配色的
效果・特徵・用途

◎透過柔嫩色調營造溫柔輕盈的氣氛。
◎適合需要療癒感的空間。

Point

◎若以粉紅色的柔嫩色調作為主色，則必然會變成只有甜美
感的設計。因此配色上又點綴了常春藤的綠色與香豌豆花的
紫色。

◎綠色與紫色被稱為中性色，是屬於讓人感到不冷不熱的中
間色。可以協助將甜美感的設計整體溫柔地統合起來。

3.

同色調配色（Tone in Tone）

　　以色彩學用語來說，同色調配色是指同一色調或類似色調，同時色相也是在類似色相範圍內的配色方式。但是在時尚與織品業界，定義上則是指色調統一，而在色相範圍上比較自由，因此即使有漸層，只要色調統一，也可以視為同色調配色。

　　中間色調（Tonal）配色、單色調（Camaieu）配色、類似色調（Faux Camaieu）配色等，與同色調配色在意義上是一樣的。

●同色調配色模式範例

同色調配色（類似色相・暖色系）

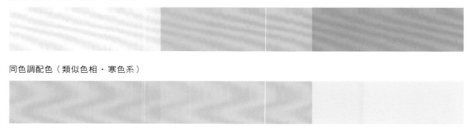

同色調配色（類似色相・寒色系）

●中間色調（Tonal）配色

基本來說，是指利用濁色調與柔色調，以同一色調同時變化色相的配色方式。

●單色調（Camaieu）配色

指的是色相差跟色調差兩者都曖昧模糊的配色技法。單色畫法稱作Camaieu畫法。

●類似色調（Faux Camaieu）配色

指的是在色相與色調上稍微有所變化的配色。在繪畫當中，指的是透過異素材的組合來產生的微妙配色效果。

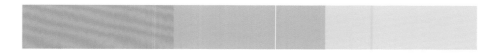

4.

同色系配色（Tone on Tone）

所謂的同色系（Tone on Tone）意思是重複色調，基本上是指利用同一色相或類似色相，且明度落差大的配色。一般來說，是指同系色的濃淡變化配色。

主導色配色是使用三種顏色以上來進行同系色的濃淡變化配色，與Tone on Tone配色是相同的。

●同色系配色模式範例

同色系配色（同一色相・暖色系）

同色系配色（同一色相・寒色系）

同色系配色（類似色相・暖色系）

同色系配色（類似色相・寒色系）

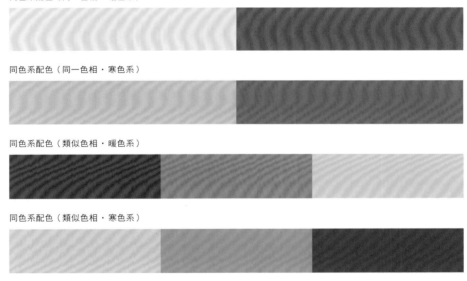

●主導色（Dominant Color）配色

Dominant含有「支配」、「主要的」、「具優勢的」等意義。主導色（Dominant Color）是透過同一色相且同時變化色調的配色，而主導色調（Dominant Tone）則是統一色調且同時變化色相的配色。是在展示上具有相當效果的配色技法，在一整面牆壁上裝飾多色相的鮮豔色調花材等，就是活用主導色調的例子。

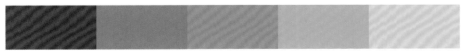

放在下午茶桌上的療癒設計

疊合柔和色調的美麗花器,讓花材在其間流溢而出的
設計。以藍色與薰衣草色為主色,給人寧靜療癒感的
同色調配色。適合在可以悠閒享受的怡人咖啡店中,
當作桌花擺飾。

Flower & Green

・勿忘我
・陽光百合
・松蟲草
・香菫菜
・斑春蘭

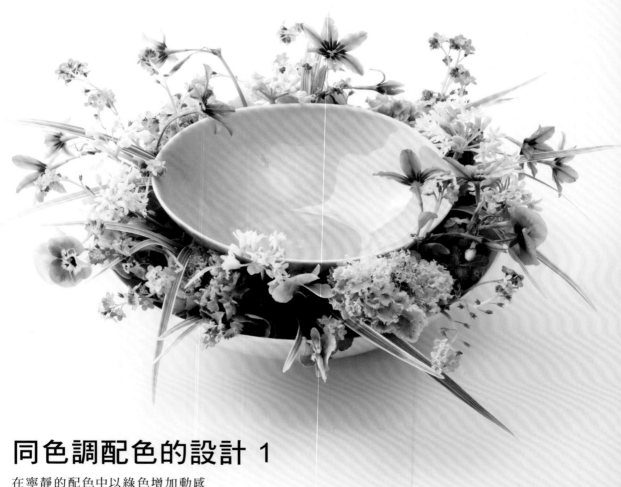

同色調配色的設計 1

在寧靜的配色中以綠色增加動感

配色的
效果・特徵・用途

◎薰衣草色的分量比起藍色還多,因此產生女人味的氛圍。

◎藍色分量如果增多,會給人寧靜的感覺。

◎適合放在可以悠閒休息的咖啡店。

Point

◎以淡色調與淺灰色調來加以統整的同色調配色。

◎鄰近色的配色方式,比較難表現動感,因此加入有斑紋的
斑春蘭,使其向外延展,增加動感。

蓬鬆感的設計

配上宛如珊瑚般具有美麗花色的雞冠花，以明亮的灰色調來加以統整的設計。彷彿是適合成熟女性的米色單一色調穿搭，以簡單的方式來統合高級感的物件是很重要的。

Flower & Green

・柳枝稷
・雞冠花（Petits Fruits Mermaid Pink）
・羽毛草
・白芨（Roma）
・玫瑰（Forum）
・大紅香蜂草（Panorama）

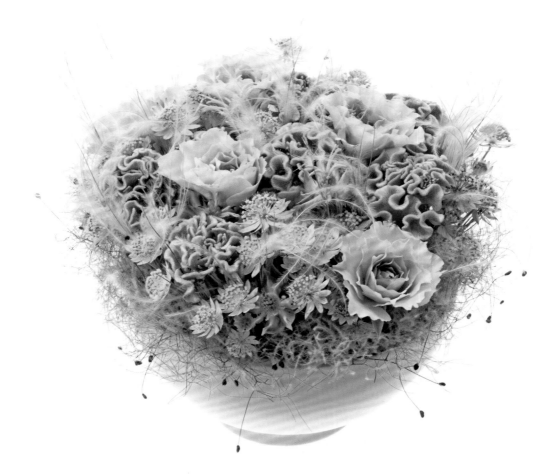

同色調配色的設計 2

以柔和的單一色調來統合

配色的
效果・特徵・用途

◎以淺灰色調統合，給人高級感。
◎適合放在成熟女性聚會的下午茶餐桌上。

Point

◎宛如羽毛向外飛翔的羽毛草，也選擇米色來配合同色調配色。

◎為了不減損配色傳遞的柔和感，作品設計的形狀也選擇溫柔的圓形。

◎適合跟這種配色搭配的是柔嫩色調。在混合的時候要注意分量，不要模糊了主色的色調。

輕盈的巧克力波斯菊

將花材想像成音符，以流暢的韻律完成設計。流動般的橫長形式，及花色的重複配置，使作品既有韻律又顯輕盈。比方說放在鋼琴發表會的前台等，這樣的設計很推薦用在音樂相關的場合。

Flower & Green
- 玫瑰（Golden Mustard）
- 非洲菊（Banana）
- 陸蓮
- 小蒼蘭
- 巧克力波斯菊
- 貓柳
- 薄荷

Material
- 染色乾燥蘆葦桿 Ⓜ
- 花器 Ⓜ

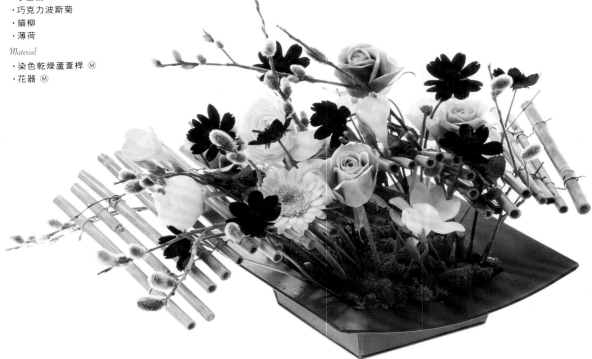

同色系配色的設計 1

以黃色色相來營造韻律

配色的
效果·特徵·用途

◎以黃色和茶色來塑造歡愉的形象。
◎適合放在鋼琴發表會的前台。

Point

◎使用黃色色相，而明度差異則從鮮豔色調到暗色調，在統一感中帶有韻律感。

◎若從顏色的輕重來考慮，巧克力波斯菊的茶色屬於重的顏色，通常會作為花的陰影放在低的位置，但是在花藝設計中會優先考慮花的形狀，因此推薦以輕輕飄浮的感覺配置在上方。

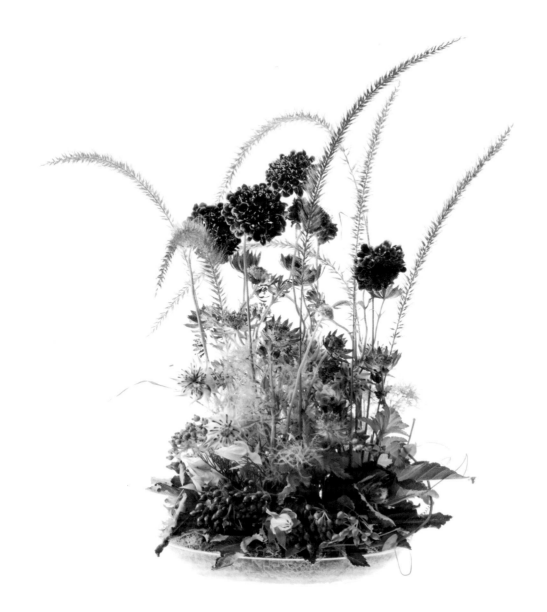

同色系配色的設計 2

適合氣氛寧靜的空間

配色的
效果·特徵·用途

◎因為是以酒紅色為主色，因此氣氛沉穩。
◎不適合用在以多種原色設計的室內空間。
◎適合用在使用和風食器的店家吧台。

Point

◎含有黑色的暗色調配上含有亮灰色的灰色調的配色方式，
給人沉穩高雅的感覺。

◎雖說最好避免將這種配色搭配原色，如果要搭配在一起，
就將顏色統一成紅色系。

如同搖曳在風中

酒紅色的草沐浴在夕陽當中並隨風搖曳。這
個作品讓人聯想到悠閒假日的黃昏時分，在
原野上所看見的風景。在底部與頂部使用深
色調，突顯新娘花纖細的粉紅色。

Flower & Green

· 松蟲草（Andalucía）
· 羽絨狼尾草
· 柳枝稷
· 新娘花
· 莢迷果
· 白芨（Roma）
· 紫葉風箱果（Diabolo）
· 百香果
· 青苔

5.

重複（Repetition）

所謂的Repetition，是指重複、反覆的意思。作為配色技巧，指的是將兩種顏色以上，沒有統一感的配色，透過重複的方式給予調和感。蘇格蘭格紋與瓷磚的配色等可作為代表。以花色配色的使用方法來說，透過重複主色及想要強調的顏色在整體花作當中，可以產生韻律感，同時也可以給設計的形狀一種調和感。

●重複的配色模式範例

即使是不完美的配色組合，透過重複也能變成美好的配色。

例①

例②

例③

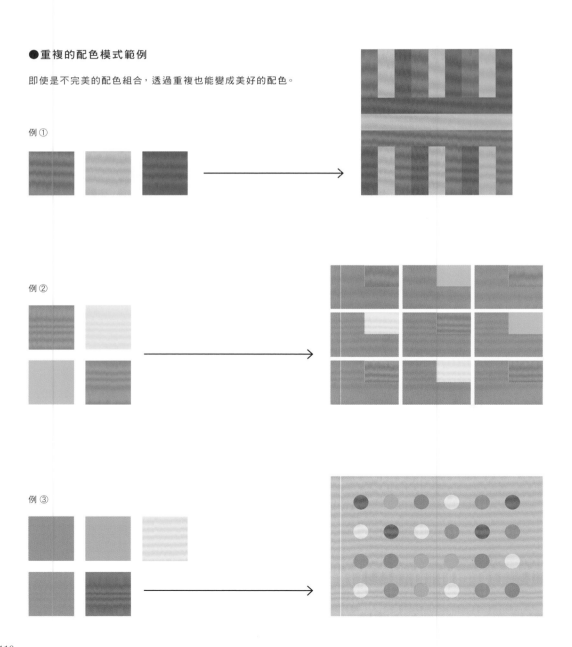

顏色與形狀都加以重複

整體輪廓雖然是簡單的圓形，透過花材與顏色的配置，使得作品變成具有結構感與動感的設計。重點是曲線的重複。配合花器的曲線，透過作為主色的橘色來畫圖。

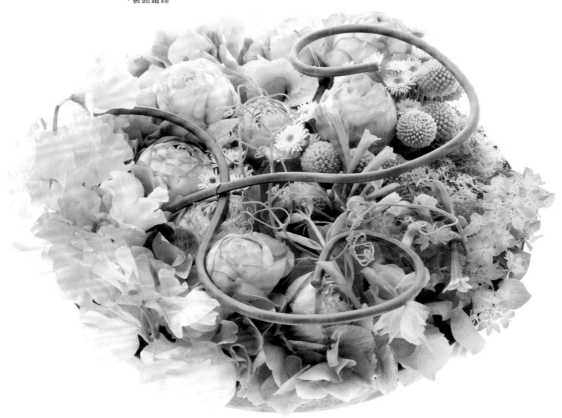

重複配色的設計 1

突顯橘色的配色

配色的
效果・特徵・用途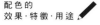

◎使用橘色與粉紅色來營造快樂的感覺。

◎適合用在花園派對，大量自然光會使顏色之美更加突顯。

Point

◎主色是橘色。

◎其它顏色都是以突顯橘色為目的，來決定分量與配置方式。

◎橘色、黃色、粉紅色都是暖色，也是看起來比較近的前進色，藍色是寒色，也是看起來比較遠的後退色，而綠色則是中性色可作為連接色，這個配色示範了如何有效地運用各種花材的角色。

宛如描圖般地井然有序

將四角形花器等距離分割，並將花材平均配置。花材彷彿西洋棋一般排列的樣子，給人普普風的可愛感覺。井然有序地配置的底座顏色及綠色，將不統整的花色連結起來。

Flower & Green
· 大理花（Lemon Jin）
· 萬壽菊
· 莢迷果
· 薑荷花
· 葡萄常春藤
· 丹頂蔥
· 青苔
Material
· 羊毛

重複配色的設計 2

保持韻律感、等距離配置

配色的
效果·特徵·用途

◎適合放在能突顯點綴色的北歐雜貨店。
◎適合用於陳列個性品項的博物館商店的開幕。
◎將顏色分配以固定方式處理，使其井然有序。

Point

◎橘色·檸檬黃色·粉紅色·灰色等沒有統一感的顏色，透過固定的韻律加以配置，就能夠加以統整。

◎底座的顏色使用綠色及帶有藍色的綠色，同時透過具有相同顏色特徵的果實及藤蔓，將顏色之間連結起來。

6.

分離（Separation）效果配色

　　所謂Separation，是指「分離」、「拆開」的意思，不過以配色效果來說，透過分離，可以產生「調和」、「清晰可見」的效果。

　　例如，在色相與色調都接近，給人朦朧曖昧感的配色狀況下，加入一個分離色，就可以使不同的顏色清晰可見。另外，使用同為高彩度而產生強烈視覺刺激的顏色的情況，及色相或色調差極大而產生對比配色的情況，為了使顏色之間不相衝突，加入分離色之後，就能夠調和顏色。

　　分離色一般使用白色‧黑色‧灰色等無彩色，在建築、平面設計、織品等領域當中，也常使用金屬色（Metallic Color）。在花色當中雖然沒有金屬色，不過舉例來說，在P.64的暗色調作品中，所使用的葉材尖蕊秋海棠（渦紅葉），其葉片原本就具備的微妙光澤跟金屬色有相同效果。

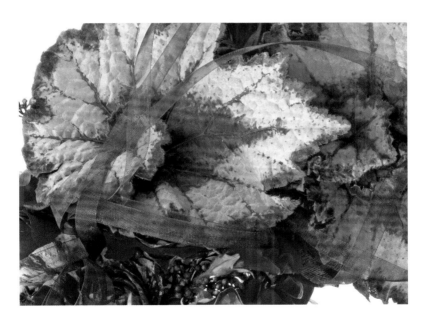

以酒紅色邊緣及中央帶有銀色的綠色為其特徵的尖蕊秋海棠（渦紅葉），葉片上帶著些微光澤，
因此有金屬色的效果。

● 分離配色模式範例

煙燻色調2色（紅褐色＆灰色）①

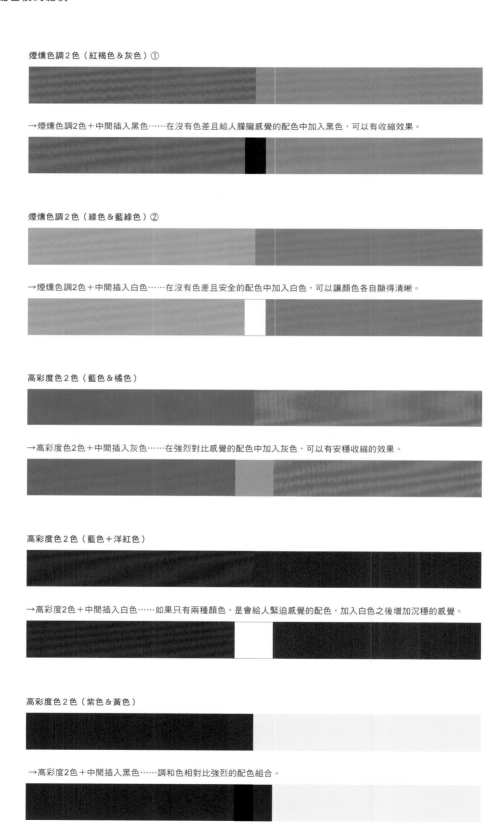

→煙燻色調2色＋中間插入黑色……在沒有色差且給人朦朧感覺的配色中加入黑色，可以有收縮效果。

煙燻色調2色（綠色＆藍綠色）②

→煙燻色調2色＋中間插入白色……在沒有色差且安全的配色中加入白色，可以讓顏色各自顯得清晰。

高彩度色2色（藍色＆橘色）

→高彩度色2色＋中間插入灰色……在強烈對比感覺的配色中加入灰色，可以有安穩收縮的效果。

高彩度色2色（藍色＋洋紅色）

→高彩度2色＋中間插入白色……如果只有兩種顏色，是會給人緊迫感覺的配色，加入白色之後增加沉穩的感覺。

高彩度色2色（紫色＆黃色）

→高彩度2色＋中間插入黑色……調和色相對比強烈的配色組合。

分離效果有無的比較

加上白色與綠色，以緩和給人的感覺

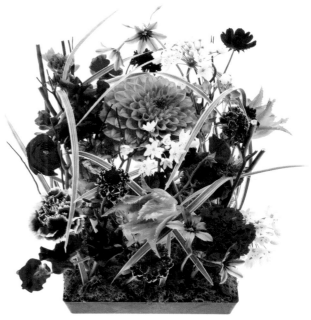

無分離效果

集合大量鮮豔顏色的豔麗設計。無論是顏色還是花材都大量使用，給人濃郁的感覺，彷彿稱作花朵的顏色大遊行也不為過。雖然鮮豔色是主色，不過與繪畫的技巧相同，這裡以藍色和紫色作為陰影色來加以點綴。增加了陰影色之後，洋紅色與鮮豔的橘色可以浮現出來。另外花莖的綠色也很重要，若沒有綠色部分，這種配色就很難收縮。

Flower & Green

- ·大理花（Micchan）
- ·鬱金香（Alexandra）
- ·千代蘭（Singer Gold）
- ·康乃馨（Nobbio Violet·其它1種）
- ·陸蓮（Elegance Riviera Festival·Amizmiz）
- ·香豌豆花（Musica Crimson·紅式部·Navy Blue）
- ·白頭翁
- ·松蟲草（Classic Wine·Rudy Wine）
- ·巧克力波斯菊
- ·水仙百合
- ·大飛燕草（Marine Blue）
- ·陽光百合
- ·矢車菊
- ·天鵝絨（Dubium Orange）
- ·雪柳
- ·三叉木
- ·蕨芽
- ·馴鹿苔 Ⓜ

Material

- ·花器 Ⓜ

有分離效果

在左邊作品加上白色花材與斑春蘭的綠色線條，分離原本鮮豔的花色。大量聚集鮮豔的顏色會容易造成強烈的感覺。因為各種顏色的個性都很強，可能會彼此衝突。在這種情況下，建議可以加入少量的白色與綠色。在白色室內空間裝飾鮮豔色調的繽紛設計時，可以像這樣加入白色花材，或使用白色花器都很好。

追加

Flower & Green

- ·韮菜花（觀賞用）
- ·斑春蘭

輕盈的黃色搖曳花朵&
藍色的寧靜花朵

在沉穩的灰色花籃中插入搖曳的黃色花
朵，及在底下支撐的藍色花朵。因為藍色
與黃色是對比色，可以有強烈對比感，雖
然顏色之間可能會彼此衝突，透過帶有灰
色的繡球花，可以使得對比感變成柔和，
進而形成調和感。

Flower & Green

・山防風
・金杖球
・繡球花（Esmee Antique）
・宮燈百合
・百香果藤蔓
・紫薊
・莢迷果
・馬利筋

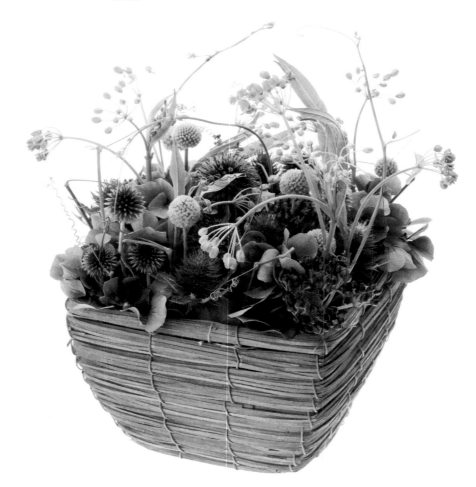

分離配色的設計

藍色的靜＆黃色的動的表現

配色的
效果・特徵・用途

◎畫家朋友的個展祝賀。

◎送給男性的禮物。

Point

◎組合對比色相對產生強烈對比，所以具有引人注目的效果。

◎透過增加灰色，可以使顏色之間不相衝突且互相調和。

◎藍色可以突顯黃色的浮遊感。

進一步了解！

花藝配色的 應用

掌握配色的基礎之後，就朝向應用篇邁進吧！
深度強化對於配色的理解。

顏色的面積比

在花材配色中在考慮顏色的面積比時，需要考慮以下重要的事項：什麼顏色是主色（主角）？什麼顏色會決定作品的主題色（決定形象的顏色）？色相是配色的主角嗎？還是色調是主角？調和感重要嗎？還是展現對比重要？

主色已經決定時（透過色相強烈表現形象時）

主色的分量多時，配色方式會比較清楚。

例① $\left(\begin{array}{c} \text{主色} \\ 6\text{至}8 \end{array} : \begin{array}{c} \text{配色} \\ 4\text{至}2 \end{array} \right)$　　　　例② $\left(\begin{array}{c} \text{主色} \\ 5 \end{array} + \begin{array}{c} \text{配色} \\ 3 \end{array} + \begin{array}{c} \text{點綴色} \\ 2 \end{array} \right)$

例如⋯⋯黃色7＋藍色3　　　　　　　　　　　　　例如⋯⋯粉嫩黃色5＋粉嫩橘色3＋粉嫩薰衣草色2

想強調對比時

主色與點綴色如果分量相等，顏色之間會互相干擾。
將點綴色控制在少量，可以提高點綴效果。

$\left(\begin{array}{c} \text{主色} \\ 7\text{至}8 \end{array} : \begin{array}{c} \text{點綴色} \\ 3\text{至}2 \end{array} \right)$

綠色與紅色等量　　　　　　　　　　　　　　　　以綠色為主色而紅色2成

 →

色調為主色時

顏色的分量雖然不再那麼重要，但是搭配時，要考慮配色的色相數量及想要表現的形象，再考慮暖色系與寒色系的多寡如何決定比較好。

例① **粉嫩色調暖色系為主色**　　　　　　　例② **粉嫩色調寒色系為主色**

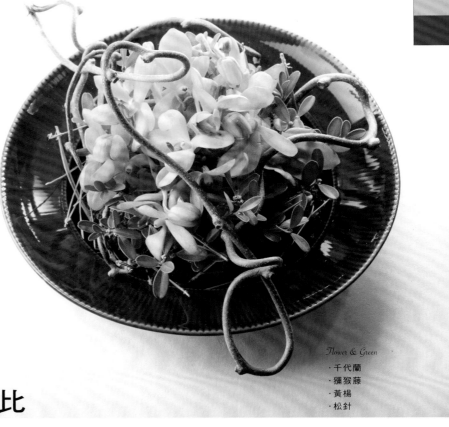

以鮮豔色調的
橘色當主色

Point

◎以對比色的深紺色盤子突顯橘色的千代蘭,色相的對比效果很明顯。

每種顏色與形狀的優點都被突顯的簡單設計。花器的藍色是深色調,彷彿是滿月浮現夜空時的配色。暖色的橘色帶著溫暖的感覺,因此適合作為餐桌與器具店的展示用花。

Flower & Green
·千代蘭
·獼猴藤
·黃楊
·松針

改變顏色面積比

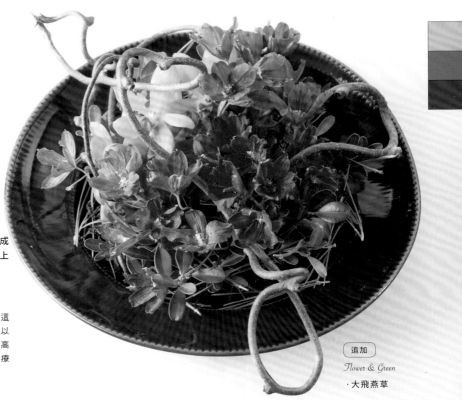

將主色改成藍色

Point

◎比例上變成藍色:橘色=8:2,藍色變成主色。比起上面的設計來說,提高了視覺上的重點效果。

◎藍色的面積增加,形成寧靜的感覺。

橘色是明亮的滿月,藍色是寧靜的新月,以這樣的方式將形狀搭配到顏色表現的意象,可以形成更美的設計。比起刺激食慾的暖色比例高的設計,藍色比例高的作品,適合放在需要療癒感的空間當中。

追加
Flower & Green
·大飛燕草

花的背景色

～～～～～

　　裝飾花藝作品的空間的牆壁顏色，也就是花的背景色，是在構思花色時非常重要的考量。這是因為隨著背景或環境的差異，花色可能會顯得很美，或相反地，讓花色的優點無法被看見。

　　例如，讓我們設想柔嫩色調的花藝作品的三種可能：①裝飾在黑色現代感氛圍的牆壁前面的情況。②裝飾在同為粉嫩色調的其它色相的牆壁前面的情況。③裝飾在煙燻色調的中明度牆壁前面的情況。

　　大致可以想像以下結果：首先①粉嫩色調面對黑色，在視覺力道上會輸一截。②花材的特點會變弱，但是能夠與空間調和而顯得美麗。③粉嫩色調的花作會顯得亮麗顯眼，空間也會變得柔和明亮。考慮這些背景色與花色的關係時，記得顏色的對比現象會很有幫助，這是指顏色之間會彼此影響，讓顏色看起來跟單色時不同的這種現象。

例如……
因為包裝紙的顏色不同，
會讓花色看起來不同。

這是所謂透過包裝紙的明度差異，使花色看起來有所變化的明度對比例子。左邊花束的花材與包裝紙由於明度類似，因此搭配米色玫瑰有調和感，但是玫瑰會看起來稍暗。右邊花束使用的包裝紙是比玫瑰明度低的酒紅色，因此玫瑰看起來比較明亮。酒紅色的彩度越低，煙燻色調的玫瑰會顯得微紅，因此使用鮮豔的紅色包裝紙是不適宜的。

明度對比

若背景為白色，中心的灰色會看起來比較深，如果背景是黑色，看起來比較淺。若背景是灰色，會彼此協調而不顯眼。

背景為白色，中心的中明度米色（橘色系）的四角形會比較暗，若是黑色為背景，看起來比較亮。

色相對比

背景若是鮮豔色調的黃色，中心的橘色看起來帶有紅色。如果背景是鮮豔色調的藍色，中心的橘色看起來帶有黃色。

彩度對比

背景是灰色，中心的鴨跖草色看起來很鮮豔。若是背景是鮮豔色調的藍色，中心的鴨跖草色看起來顯得黯淡。

如左圖所示，如果背景是鮮豔的橘色，則中間的蜜柑色顯得暗淡，而如右圖所示，將背景改成灰色，蜜柑色就會顯得明亮。

由於背景色改變而變化的明度對比

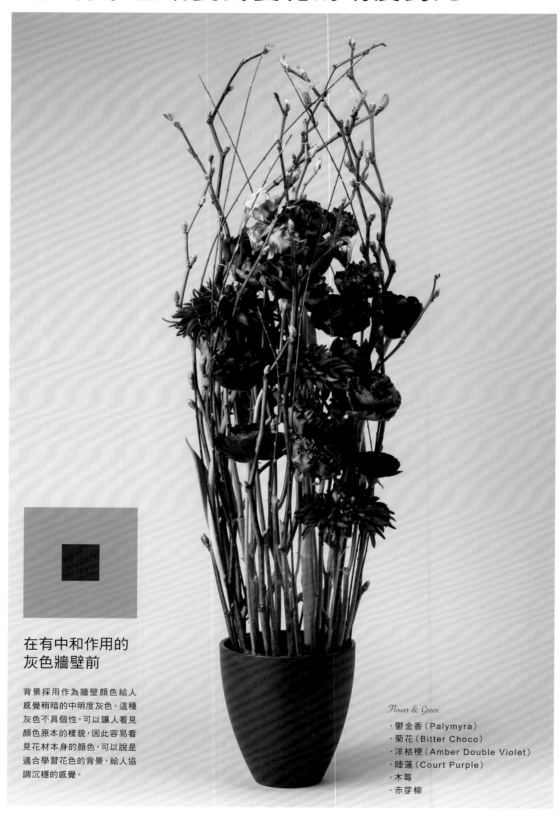

在有中和作用的
灰色牆壁前

背景採用作為牆壁顏色給人感覺稍暗的中明度灰色。這種灰色不具個性，可以讓人看見顏色原本的樣貌，因此容易看見花材本身的顏色，可以說是適合學習花色的背景，給人協調沉穩的感覺。

Flower & Green

· 鬱金香（Palymyra）
· 菊花（Bitter Choco）
· 洋桔梗（Amber Double Violet）
· 陸蓮（Court Purple）
· 木莓
· 赤芽柳

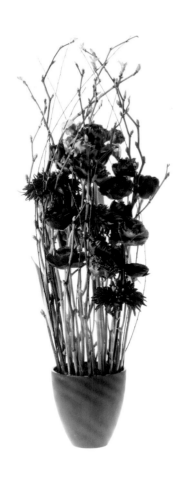

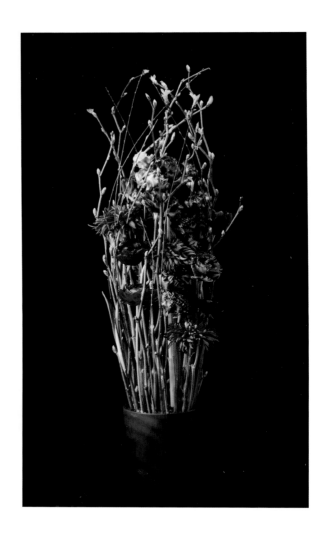

在白色牆壁前

原本含有大量黑色的暗色調花色的設
計，放在白色牆壁的房間之後，看起來
更加暗沉。雖說會因牆壁的質感而有所
差異，但是看起來又黑又重的塊狀感並
不美。即使是白色，如果使用混合了象
牙色或米色的和風質感牆壁，那就會適
合搭配花色給人的沉穩感覺。

在黑色牆壁前

以黑色為背景，會讓任何顏色都顯得
鮮豔強烈。特別是菊花的紅色與黑色，
同時具有高度的明度對比及彩度對比，
看起來更加明亮鮮豔。洋桔梗的紫色
也顯得特別亮眼。花材各自的線條也被
強調，因此作品本身看起來也顯得比較
大。想要特別讓人看見設計的輪廓或形
態時，推薦使用黑色背景。

配合花器選擇花色

製作花藝設計的時候，花器顏色的選擇對於作品而言是非常重要的。值得推薦的技巧是，重複花材與花器的顏色。

如果先選擇花器，那首先要先解讀花器的特徵。它是什麼顏色？是什麼色調？鮮豔色調的多色相花器具有個性且有華麗感，而柔嫩色調又是暖色的花器，就會給人柔軟的感覺。透過顏色可以解讀花器給人的感覺，思考如何活用花器特徵，進而決定花色。

特別是主色，因此推薦選擇表現花器特徵的主色，作為花材的主色。設計的形狀也同樣以活用花器的形狀為前提來選擇。如果先決定花色，也是依照一樣的思考順序來選擇花器。

1．產生統一感

帶有統一感的配色給人穩定的感覺，容易為一般人所接受。右邊的範例展示的是統整花器與花色的顏色（粉紅）與色調（柔嫩色調），透過重複的方式來產生統一感。另外，為了避免讓人覺得太過安全，在花色上加入少量的煙燻色調進行設計。

Flower & Green

- 洋桔梗（Corsage Mango）
- 康乃馨（Mocha Sweet）
- 玫瑰（Blue Ribbon、Pisukappu）
- 新娘花

- 利休草
- 羽毛草
- 冰島青苔

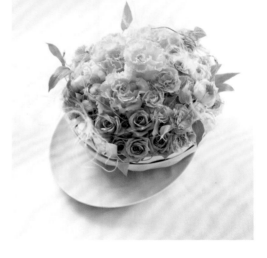

2．增加變化

統一感雖然可以傳達安心感，但是會變成太過安全的配色。在花器與花色上稍微加以變化，就可以補足設計上的複雜度，也可以強調特殊感及顏色。右邊的範例，以柔嫩色調將花材與花器加以統一，透過暖色的粉紅、黃色的花色、寒色的藍色花器，讓色相增加變化，突顯各種顏色的美感。

Flower & Green

- 洋桔梗（Corsage Mango）
- 玫瑰（Pisukappu）
- 新娘花

- 利休草
- 羽毛草
- 冰島青苔

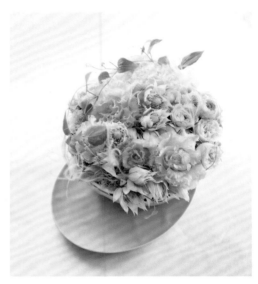

搭配藍紫色鐵線蓮的花器顏色

以銅製花器與黑色花器改變觀者的感受

配色的
效果·特徵·用途

◎深藍紫色的鐵線蓮有著寧靜的顏色。搭配上左圖中帶光澤感的銅製花器，可以增加華麗感。

◎右圖的黑色花器與鐵線蓮的藍紫色一樣，給人靜謐的感覺。推薦使用在和風空間。

Point

◎為了突顯主色，花材搭配了濃淡不一的紫色與明亮的綠色，增加輕盈感。

◎配合空間與場合選擇花器的顏色與素材，同時進行配色的加法與減法。

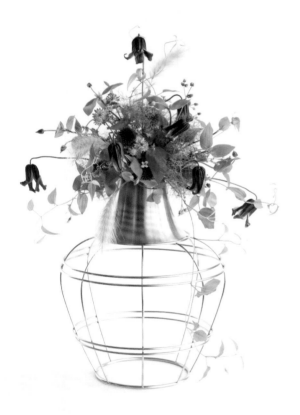 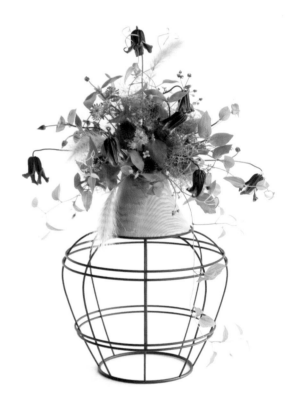

輕盈地運用後退色

深色調的藍色與藍紫色跟黑色一樣都是後退色。若以輕重來思考，就是屬於重的顏色。若想要增加輕盈感在這樣的花色之中，可以選用具有躍動感的小型花，讓作品活潑地跳躍飛舞。

Flower & Green

· 鈴鐺鐵線蓮（Rouguchi）
· 黃櫨
· 山防風
· 利休草
· 蓮子草
· 狼尾草
· 卡斯比亞（Blue Fantasy）

混合色調

在展現花器與資材等商品的構成時，為了集中商品的目標及形象，推薦將色調集中成一種。在花店中販賣的約三千日幣的小型設計，其情況也是一樣：是要可愛的設計？還是沉穩的設計？要能夠明確傳遞設計概念才好。統一色調的配色會產生調和感，因此很好理解，適合初學者。進一步來說，透過統一色調，無論是可愛還是沉穩的意象，都更容易傳達。

在這一章要介紹的是稍微進階的混合色調技巧。

1. 色調分類圖中距離近的不同色調組合

（例如淡色調與淺灰色調的組合等）

◎以配色效果來說，既有調和感又能產生變化。

淡色調的藍色、綠色＋淺灰色調的紫色

2. 色調分類圖中距離遠的不同色調組合

（例如淡色調與深暗色調的組合等）

◎以配色效果來說，變化與強調的效果很高，容易給人留下印象。

淡色調的杏色、黃色與綠色之間插入暗色調的紫色。

顏色數量越增加，則配色的難度也會越高，因此要注意色調的分量比例及顏色的配置，以取得良好平衡的配色。

具有美麗色調配色的漩渦圖樣器皿

集中植物的顏色突顯繽紛感

配色的
效果・特徵・用途

◎選擇比器皿更明亮的色調，營造活潑的配色。
◎適合放在不適合鮮花的環境與空間中，或無法放置重物的陳列架上。

Point

◎煙燻色調的粉紅色器皿中，以捲起的裝飾棒，來裝飾柔嫩粉紅色與鮮豔橘色的毛線。
◎在空間中展示的時候，重複排列色調相近的顏色的器皿，可以讓客人更容易找到喜愛的物件。

繽紛＋繽紛，讓人留下深刻印象！

配合器皿的漩渦圖樣，以不同色調的裝飾
棒來重複圖樣。因為器皿與毛線的裝飾棒
本身已經多彩繽紛，所以植物只選擇綠色
來簡單設計，就能突顯配色。也可以配合
店家的氣氛來選擇顏色。

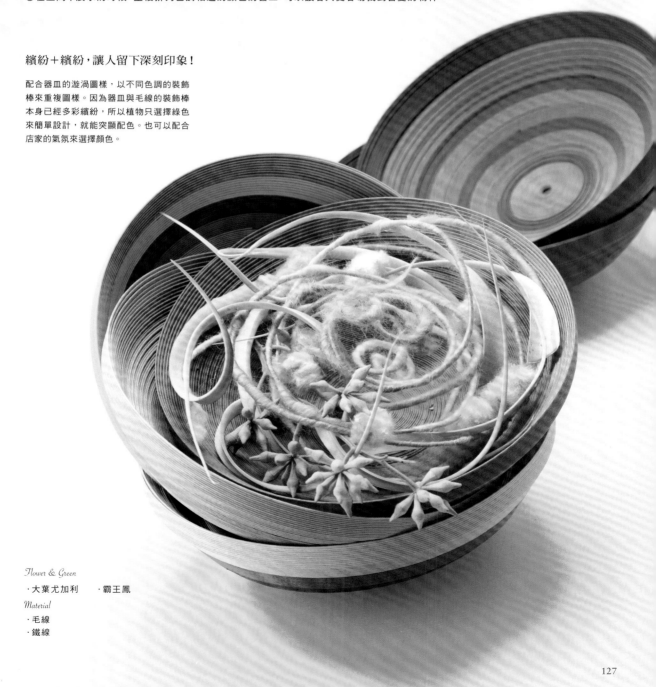

Flower & Green

・大葉尤加利　　・霸王鳳

Material

・毛線
・鐵線

突顯鮮豔色調的
黃色的繽紛配色

以暗色調來收縮鮮豔色調、柔嫩色調

配色的
效果・特徵・用途

◎為了突顯春天花朵的鮮豔黃色而使用多種顏色。
◎適合放在咖啡店的吧台、桌上或開放式廚房。

Point

◎為了要突顯黃色，在背景處增加鮮豔綠色的陸蓮與毛線，
同系色的橘色則以鮮豔色調與柔嫩色調來增加輕柔感。
◎冬青樹的暗色調葉色形成陰影，以收縮其他的明亮花色。

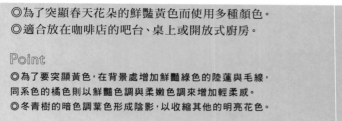

Flower & Green

・康乃馨（Classico）
・陸蓮（Leognan）
・水仙
・香菫菜
・冬青樹

Material

・羊毛
・室內園藝栽培用土

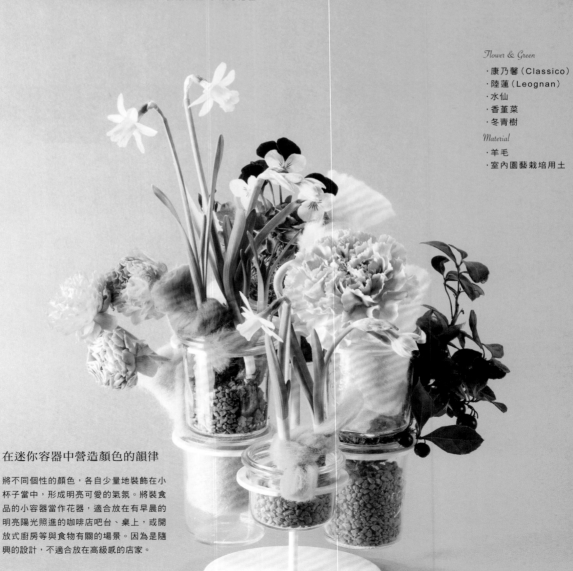

在迷你容器中營造顏色的韻律

將不同個性的顏色，各自少量地裝飾在小
杯子當中，形成明亮可愛的氣氛。將裝食
品的小容器當作花器，適合放在有早晨的
明亮陽光照進的咖啡店吧台、桌上，或開
放式廚房等與食物有關的場景。因為是隨
興的設計，不適合放在高級感的店家。

以暗色調搭配暗色調的組合突顯鮮豔感
使花朵姿態顯得更美的配色

配色的
效果・特徴・用途

◎具有高級感的暗色調。
◎適合放在日式料理店與
畫廊的櫃檯。

Point
◎配合花器濃郁顏色的背景色。宛如浮現在暗色
調當中的鮮豔雞冠花及大理花，每一朵都散發出
存在感。

◎暗色調的棕色與鮮豔的花色，因為彩度對比的
影響，看起來更加鮮明。

沉穩的花器搭配鮮豔的秋天花材

為了強調形態的美感，以同色的鐵絲來重複花
器的形狀，將一輪插花轉化成令人印象深刻
的作品。這種造型方式強調了花朵姿態所具備
的顏色之美。適合放在販售美味日本酒的日本
料理店吧台、或展示個性強烈作品的畫廊櫃檯
等。堅持木紋的漆器質感也令人印象深刻。

Flower & Green
・水生菰（紅米）
・大理花（Pom Pom Pink）
・澤蘭
・山牛蒡
・火龍果（Magical Passion）
・雞冠花
・水仙百合

Material
・鐵絲

129

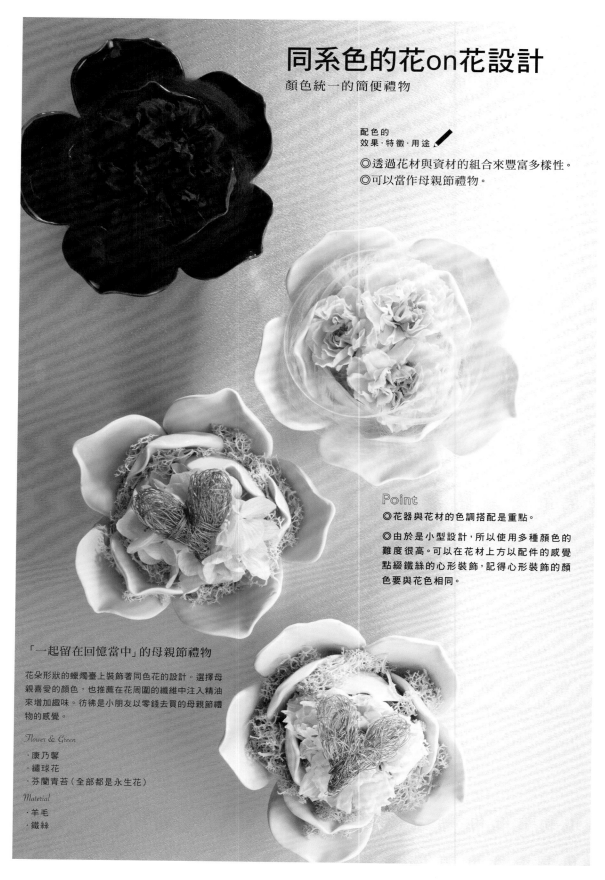

同系色的花on花設計

顏色統一的簡便禮物

配色的
效果·特徵·用途

◎透過花材與資材的組合來豐富多樣性。

◎可以當作母親節禮物。

Point

◎花器與花材的色調搭配是重點。

◎由於是小型設計,所以使用多種顏色的難度很高。可以在花材上方以配件的感覺點綴鐵絲的心形裝飾,記得心形裝飾的顏色要與花色相同。

「一起留在回憶當中」的母親節禮物

花朵形狀的蠟燭臺上裝飾著同色花的設計。選擇母親喜愛的顏色,也推薦在花周圍的纖維中注入精油來增加趣味。彷彿是小朋友以零錢去買的母親節禮物的感覺。

Flower & Green

·康乃馨
·繡球花
·芬蘭青苔(全部都是永生花)

Material

·羊毛
·鐵絲

以白色為基底的設計

連結花器顏色與花色

配色的
效果·特徵·用途

◎花器的白色基底上畫滿各種顏色的花朵,因此在設計時如果選擇相同顏色的花材,選色就變得很簡單。
◎摘下庭院的花,當作迎賓花使用。

Point
◎作品的底部使用暗色調花材。暗色調的花具有
陰影的效果,可以讓少量的明亮色花材更顯眼。

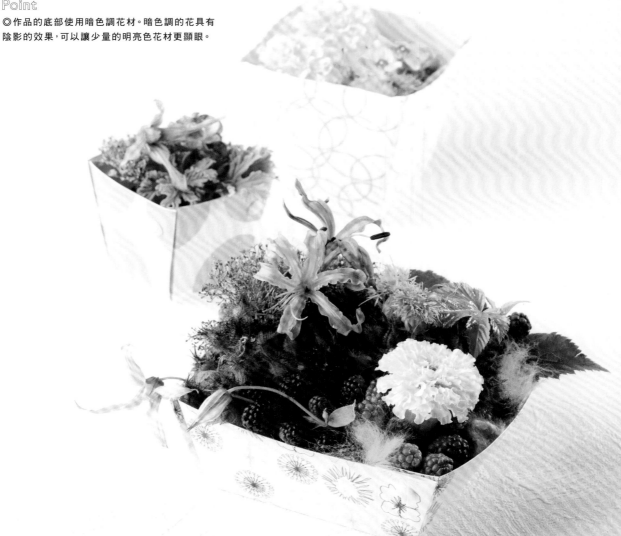

彷彿浮現在夜空中的煙火

在組合式的簡單花器中,一點一點地加入各種花材
來完成作品。在花作設計中,底部是暗色調,再加
上一朵鮮豔的花朵,讓鮮豔的花朵可以浮現出來。
摘下庭院中盛開的花朵,當作簡單禮物送給來家裡
遊玩的客人也很適合。

Flower & Green

·萬壽菊(Remedy a PART)
·鑽石百合
·鐵線蓮(花島)
·紅薊
·夕霧草
·千日紅(Strawberry Field)

·玫瑰(Radish)
·日本藍星花
·黑莓
·高山懸鉤子
·木莓(Baby Hands)
·香葉天竺葵

營造繽紛華麗感

連結花器與花色

配色的
效果·特色·用途

◎適合用在華麗的慶祝宴會的前台，或作為桌花，放在陳列繽紛多彩服飾的時裝店中。
◎也很適合放在灰色混凝土牆壁構成的現代感空間中。

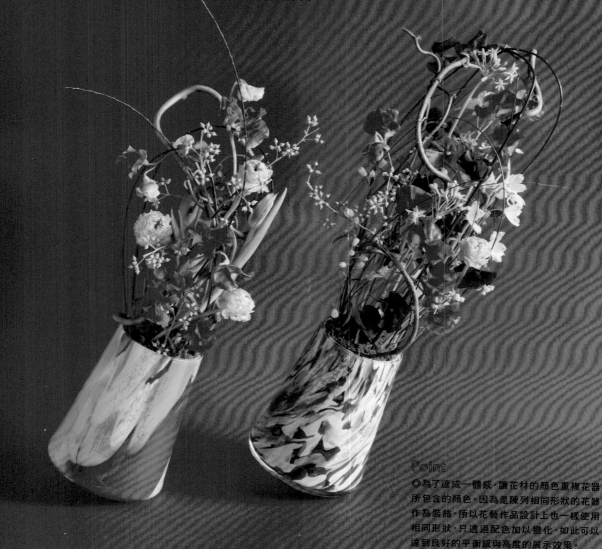

Point
◎為了達成一體感，讓花材的顏色重複花器
所包含的顏色。因為是陳列相同形狀的花器
作為裝飾，所以花藝作品設計上也一樣使用
相同形狀，只透過配色加以變化，如此可以
達到良好的平衡感與高度的展示效果。

使用繽紛大理石花紋的美麗花器

光是花器的花紋就已經具備花田般的華麗
感。可以單純使用花器當作裝飾物。加上花
材之後，增加了鮮花的新鮮感，可將空間營
造得更美麗。

Flower & Green

·香豌豆花2種
·紫嬌花
·紅柳
·陸蓮（Leognan）
·尤加利（Exotica）
·獼猴藤

溫暖柔和顏色的設計
以花色與花器的質感來營造休閒的氛圍

配色的
效果・特徵・用途

◎橘色的毛氈質感花器散發自然風,給人柔和的感覺。
◎適合放在客廳桌上,或裝飾在販賣木頭素材的室內設計店家中。

Point

◎配合花器的形狀,作品的形狀彷彿扇形。使用的花色以鮮豔色調的橘色為主色,再搭配柔嫩色調的綠色與黃色,增加柔和輕盈感。

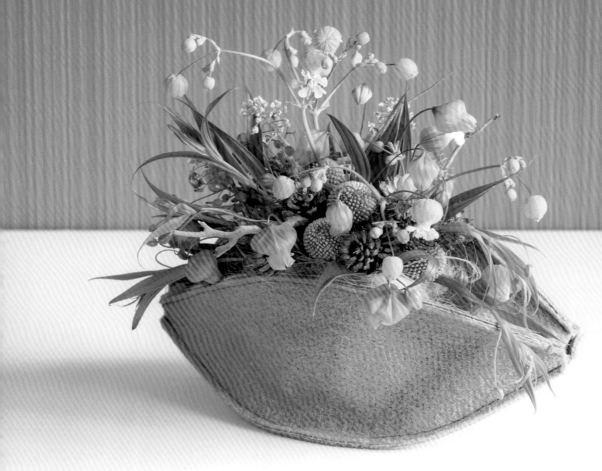

以橘色營造居家感氛圍

相對於紅色給人炎熱感,橘色則給人溫暖的感覺。因為讓人聯想到溫暖的夕陽,因此是具有家庭感的意象。這種配色適合用在送給家人或朋友的禮物,也推薦用在家中當作裝飾花。在黃色之外,加上紅色之後也適合用在華麗的場合。

Flower & Green
・白玉草(Green Bell)
・宮燈百合
・珍珠草
・金杖球
・銀翅花
・枝幹

Material
・黃麻

以寒色&中性色營造清涼感

隨著藍色濃淡不同而給人不同感覺

配色的
效果・特徵・用途

◎透過綠色與藍色的簡單配色，完成適合放在任何空間的作品。
◎與藍色搭配的花色以淡綠色為主色，給人柔和涼爽的感覺。

Point

◎綠色的漸層與水色的花器由於明度相近，整體給人溫柔軟嫩的感覺。由於要強調清涼感，選擇有通透感的藍色葉脈，並以彷彿羽毛飄浮的輕盈感來完成作品。

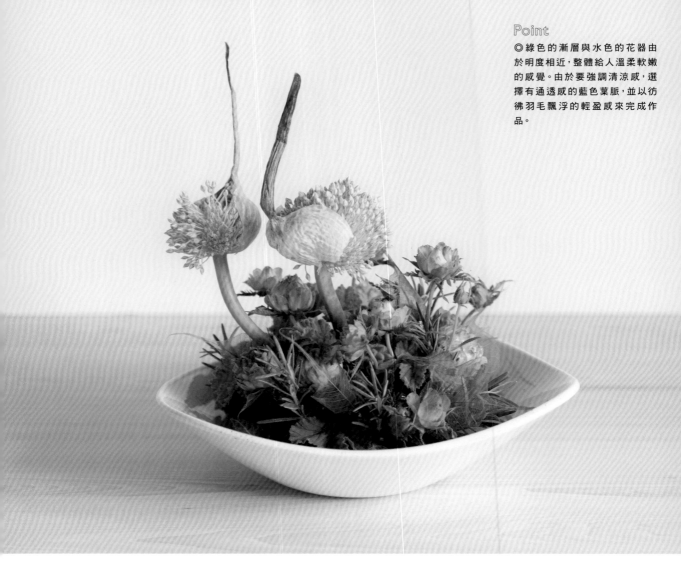

綠色與藍色的清涼感

綠色是不給人寒感或暖感的中性色。藍色是寒色代表，如果是深藍色，會給人寒冷感，淺藍色則給人清涼感。花器的水色加上花材的綠色，這種配色即給人溫柔的清涼感。使用形狀特殊的蔥花（Summer Drummer），也讓整體設計給人更深刻的印象。

Flower & Green

・蔥花（Summer Drummer）
・玫瑰（Konkyusare）
・天竺葵
・迷迭香
・常春藤
・葉脈（乾燥）

結合花材與蔬菜的設計

享受植物纖細的顏色

配色的
效果·特徵·用途

◎適合裝飾在室內設計沉穩優雅的小餐館或咖啡店。
◎因為顏色不強烈，所以任何場所都適合。

Point

◎以蔬菜、葉材與果實為主角，給人自然風感覺的設計。

◎由於花材各自帶有纖細美麗的顏色，因此不使用紅色、藍色等主色，而使用不張揚的紫色與綠色來統合，營造沉穩的氛圍。

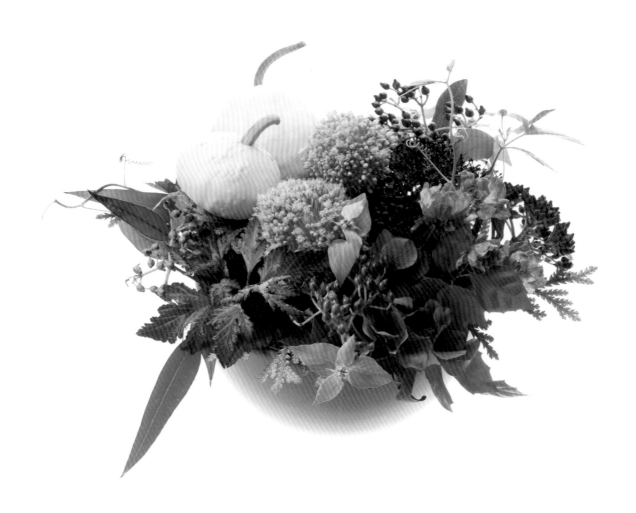

一種植物中有豐富的顏色

灰色的蔥花、含有紫色與藍色的繡球花與莢迷果。仔細觀察後，會發現這些植物各自帶有豐富纖細的顏色。集合這些纖細的花材，營造溫柔的調和感。

Flower & Green

· 莢迷果
· 玫瑰（Konkyusare）
· 繡球花（Esmee Antique）
· 羅漢柏
· 紫葉風箱果（Diabolo）

· 百香果
· 南瓜
· 夕霧草
· 山薄荷
· 丹頂蔥

135

「配色的學習法」

　　想要善用配色，首先熟悉顏色是最重要的。可以決定作品意象的要素很多，以花來說，除了顏色之外，還有質感與設計的形狀等，所以相當複雜。以下推薦幾個方式，可以作為顏色學習法的基礎。

① 對照色票與花的圖片，將顏色分類。這是為了熟悉觀察顏色。

② 試著以色票作出配色模式。（例如：相同色相、對比色相等）

③ 對照色票及喜愛的花藝設計圖片，找出作品使用花色的色票。

　　在作這些練習時的重點是，要作筆記並實際操作。不只是對照色票，而是像下圖這樣，在花的圖片上貼上色票。如果可以，就以色彩學用語記下解說，如此一來可以更完整地在腦中整理，且有利於記憶，進而習慣配色的樂趣與美感。

　　透過〔使用色票練習與實際的花藝設計⇔使用色彩學用語的解說〕如此的方式，反覆在製作（身體）與思考（頭腦）之間是很重要的。

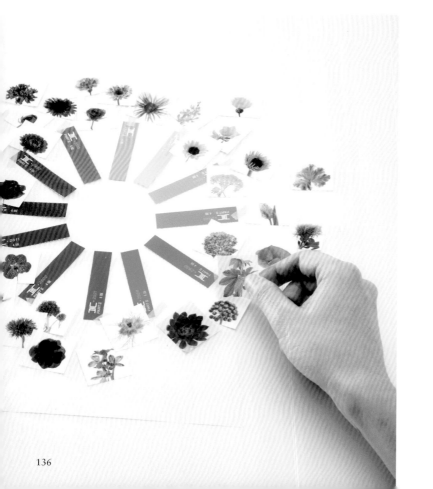

學習範例 ①

製作色相環

　　排列鮮豔色調的色票（參照 P. 87）來製作色相環。推薦作出 12 個色相或 24 個色相。在色票週邊排列相同色相的花材圖片。

　　一開始先選用容易理解的鮮豔色調顏色的花材加以排列，熟悉這些顏色之後，也就能開始理解低彩度的花材。

思考明度

　　明度以無彩色為基軸。白色明度最高，而黑色明度最低，灰色是中明度。將無彩色的白色色票到黑色色票，依照明度順序排列。

　　先想好想要確認明度的花材或花器，選擇接近其顏色的色票。將這些色票沿著從黑到白的無彩色色票移動，經過比較之後，就很容易理解其明度。

　　透過色票知道明度之後，再實際與花材或花器進行比較。

以色票來表示
作品圖片的配色

　　在製作用來提案空間展示或桌上裝飾的計劃表時，為了使配色更容易讓人理解，可以在作品圖片上增加色票。

　　要注意的重點是，從主色與配色當中集中選擇三色至五色，如此可以使配色更容易理解，意象也更容易傳達。

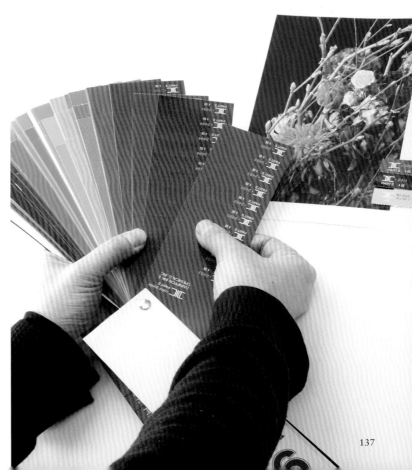

依色調分類的花材縮圖

可以當作圖鑑使用，也可以剪下來當作配色練習用的小卡片加以活用。參考P. 136，好好享受配色的學習吧！

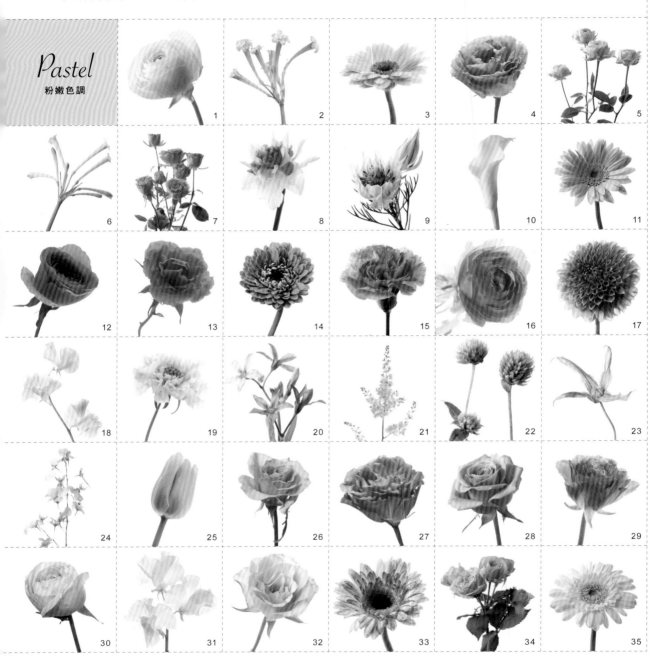

Pastel
粉嫩色調

●Pastel／粉嫩色調　1.陸蓮（Idola）　2.垂筒花　3.非洲菊（Peach Cake）　4.洋桔梗（Voyage Aube Cocktail）　5.玫瑰（M-Polvorón）　6.垂筒花　7.玫瑰（Antique Lace）　8.水仙（Replete）　9.新娘花　10.海芋（Coral Passion）　11.非洲菊（Mino）　12.玫瑰（Auckland）　13.玫瑰（Siena Orange）　14.非洲菊（Cotti Orange）　15.康乃馨（Galileo）　16.玫瑰（Angelique Romatica）　17.大理花（Hamilton Junior）　18.香豌豆花（Pink Rum）　19.松蟲草（Crystal）　20.花韮（Pink Star）　21.泡盛草　22.千日紅（Soft Pink）　23.鐵線蓮（花島）　24.文心蘭（Haruri）　25.鬱金香（Pink Diamond）　26.玫瑰（My Girl）　27.洋桔梗（Voyage Aube Pink Rush）　28.玫瑰（Luxuria）　29.陸蓮（Amiens）　30.玫瑰（Blanc Pierre de Ronsard）　31.香豌豆花（Heart）　32.玫瑰（Draft One）　33.非洲菊（High Society）　34.玫瑰（Sara）　35.非洲菊（Enjoy）

138

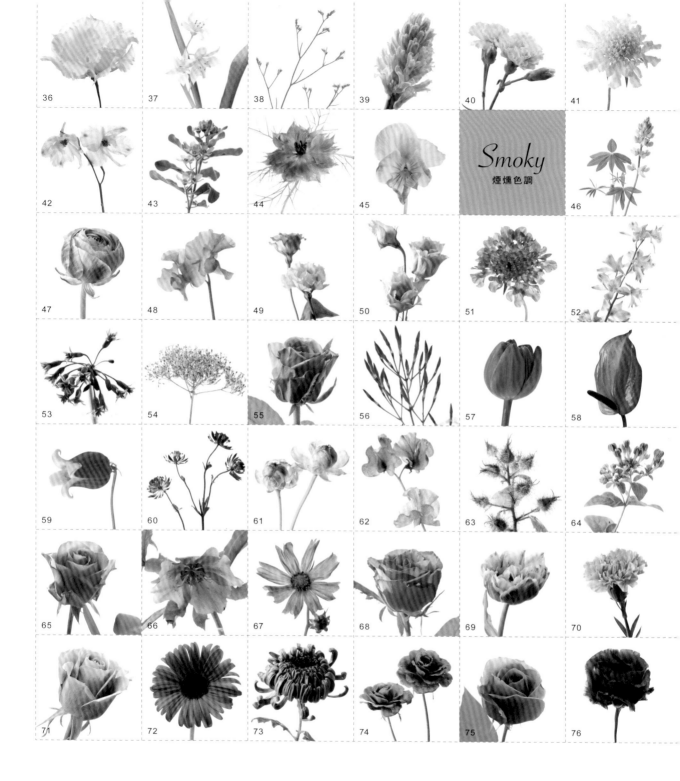

Smoky
煙燻色調

36.洋桔梗　37.鬱金香（Turkestanica）　38.星辰花　39.風信子（City of Haarlem）　40.康乃馨（Rascal Green）　41.松蟲草（Super Ochro）　42.大飛燕草（Skyprythem）　43.日本藍星花（Pure Blue）　44.黑種草　45.香菫菜　●Smoky／煙燻色調　46.羽扇豆（Pixie Delight）　47.陸蓮（M Blue）　48.香豌豆花（Blue Angels）　49.洋桔梗　50.洋桔梗（Rosina Lavender）　51.松蟲草（Blue）　52.大飛燕草（Trick）　53.紫嬌花　54.夕霧草（Lake Forest Blue）　55.玫瑰（Blue Mille-Feuille）　56.多花素馨　57.鬱金香（Blue Diamond）　58.火鶴（Previa）　59.鈴鐺鐵線蓮（Mrs. Masako）　60.白芨　61.玫瑰（Radish）　62.香豌豆花（Brown）　63.木莓　64.寒丁子　65.玫瑰（Café Latte）　66.聖誕玫瑰　67.波斯菊　68.玫瑰（Halloween）　69.鬱金香（Capeland Gift）　70.康乃馨（Putomayo）　71.玫瑰（Golden Mustard）　72.非洲菊（Selina）　73.菊花（Classic Cocoa）　74.玫瑰（Teddy Bear）　75.玫瑰（Extreme）　76.洋桔梗（Amber Double Wine）

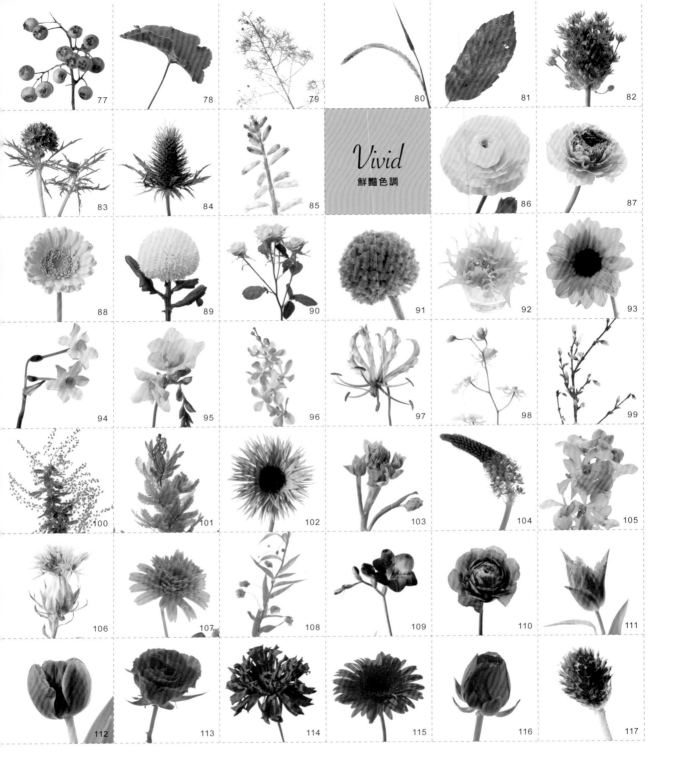

Vivid
鮮豔色調

77.玫瑰果實　78.矾根　79.黃櫨　80.羽絨狼尾草　81.枯葉　82.蔥花（Blue Perfume）　83.球吉利　84.紫薊　85.爆竹百合　●Vivid／鮮豔色調
86.陸蓮（Sivas）　87.陸蓮（Gironde）　88.非洲菊（Banana）　89.菊花　90.玫瑰（Sunny Cindy）　91.金杖球　92.鬱金香（Monte Spider）　93.向日葵（Vincent Orange）　94.水仙（Tete-a-Tete）　95.小蒼蘭　96.千代蘭　97.火焰百合（Flash）　98.文心蘭（Honey Angel）　99.連翹　100.金合歡　101.金葉合歡　102.非洲菊（Tomahawk）　103.橙花天鵝絨　104.鳳尾百合　105.千代蘭（Small Orange）　106.紅薊　107.瓜葉葵　108.宮燈百合　109.小蒼蘭（Scarlett Impact）　110.陸蓮　111.鬱金香（Alexandra）　112.鬱金香（Queen's Day）　113.玫瑰（Gypsy Kuriosa）　114.百日草　115.非洲菊（Ultima）　116.陸蓮（M Orange）　117.千日紅（Strawberry Field）

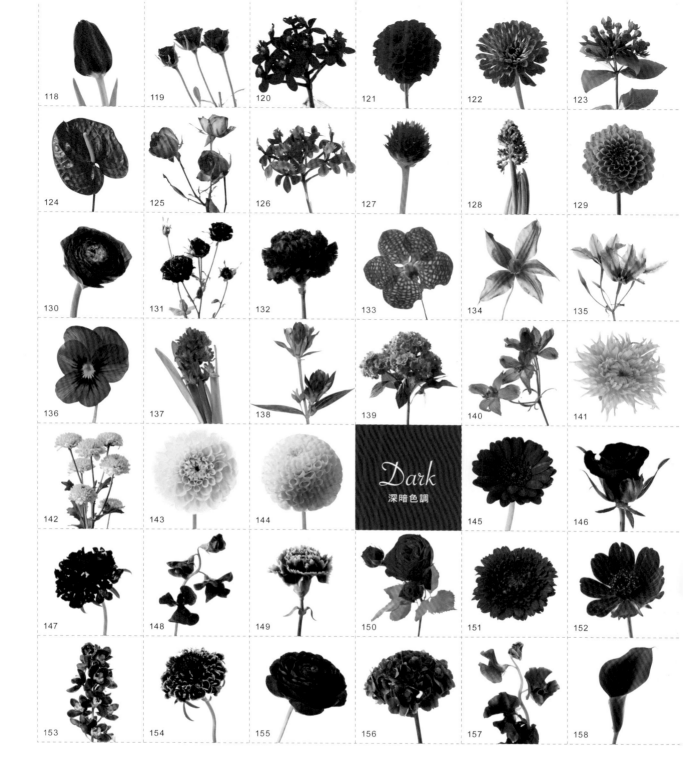

118.鬱金香（Ile de France） 119.玫瑰（Little Marvel） 120.蘆莖樹蘭 121.大理花（Red Star） 122.百日草 123.寒丁子（Royal Daphne Red） 124.火鶴（Montero） 125.玫瑰（Paris） 126.蘆莖樹蘭（Violet Queen） 127.千日紅（Qis Carmine） 128.風信子 129.大理花（Micchan） 130.陸蓮（Elegance Riviera Festival） 131.玫瑰（Arrow Follies） 132.康乃馨（Nobbio Wine） 133.萬代蘭（Coerulea） 134.鐵線蓮（Durandi） 135.陽光百合（Caravel） 136.香菫菜 137.風信子（Delft Blue） 138.龍膽 139.繡球花（You & Me） 140.大飛燕草（Marine Blue） 141.菊花（Galiaro Green） 142.菊花 143.大理花（黃玉） 144.大理花（月見草） ●Dark／深暗色調 145.非洲菊 146.玫瑰（Black Beauty） 147.松蟲草（Classic Wine） 148.香豌豆花（Musica Crimson） 149.康乃馨 150.玫瑰（Piano） 151.非洲菊 152.巧克力波斯菊 153.東亞蘭（Antique） 154.松蟲草（Rudy Wine） 155.陸蓮 156.繡球花 157.香豌豆花（Navy Blue） 158.海芋（Dark Red）

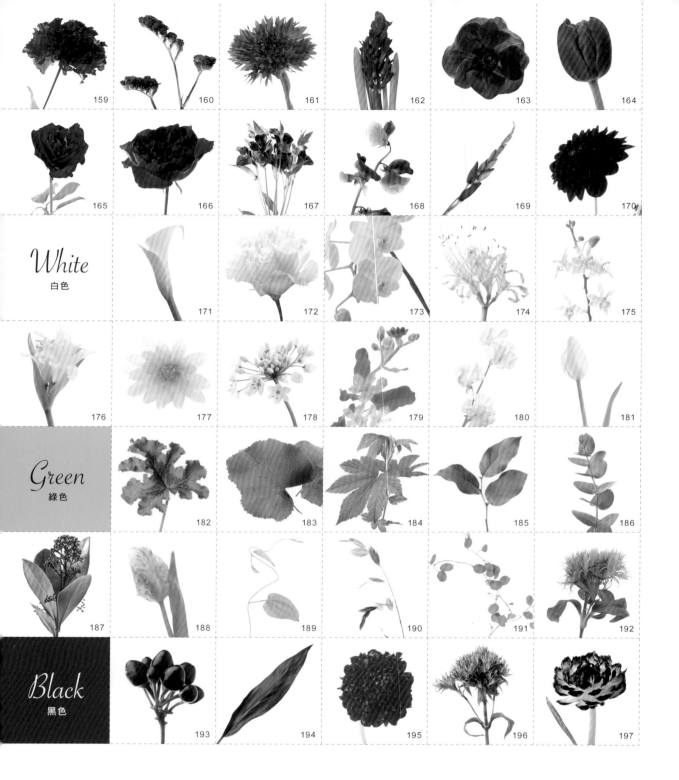

159.洋桔梗（Voyage Blue） 160.星辰花 161.矢車菊 162.風信子（Woodstock） 163.白頭翁 164.鬱金香（Margarita） 165.玫瑰（Autumn Rouge） 166.玫瑰（Shakespeare 2000） 167.水仙百合 168.香豌豆花（紅式部） 169.玉米百合 170.大理花（Fidalgo Blacky）●White／白色 171.海芋（Crystal Blush） 172.洋桔梗（Maria White） 173.蝴蝶蘭 174.石蒜（Albiflora） 175.蝴蝶蘭（Mini） 176.鑽石百合 177.大理花（Siberia） 178.韮菜花 179.白色藍星花 180.香豌豆花 181.鬱金香（Albino） ●Green／綠色 182.天竺葵（巧克力鬆餅） 183.銀荷葉 184.木莓（Baby Hands） 185.沙巴葉 186.圓葉尤加利 187.四季樒 188.鬱金香（Green Parrot） 189.利休草 190.小盼草 191.鈕釦藤 192.綠石竹 ●Black／黑色 193.觀賞辣椒（Conical Black） 194.朱蕉 195.松蟲草（Nana Deep Purple） 196.綠石竹（Blackadder） 197.陸蓮（Amizmiz）

坂口美重子（Sakaguchi Mieko）

FB・PALETTE負責人。花阿彌專業講師，日本永生花認定協會.e
理事。除了負責花藝學校之外，也積極參與活用「花材」與「顏
色」的空間展示、商品提案等異業合作。傳遞植物原本的顏色與
姿態的美感，教授在生活中享受花藝設計的方法。著有《花藝
的手作婚禮》（六耀社出版）、《給初學者的花色配色技巧書》、
《小型花藝設計的書》（誠文堂新光社出版）等。

FB・PALETTE

http://fbpalette.com

行德校：千葉県市川市福栄2-1-1サニーハウス行德315
銀座校：東京都中央区銀座1丁目28-11 Central Ginza 901

○攝影
佐々木智幸
岡本讓治・奧勝浩・德田悟・平賀元（部分花材）

○裝禎・設計
林慎一郎（及川真咲設計事務所）

○攝影協力
伊東ひとみ・井上智代・岸本幸子・小林倖子
島田弥生・白川実称子・三浦昌子・武藤尚美

○資材協力
松村工業株式會社
アンナサッカ東京
東京都千代田 鍛冶町1-9-16
丸石第2ビル 1F、4F
アンナサッカ大阪
大阪府大阪市北 鶴野町2-19
http://www.mkaa.co.jp/

※商品名稱後面有加上Ⓜ記號的資材，是由アンナサッカ東京提
供。其中包含現在未販賣的品項。

國家圖書館出版品預行編目資料

從基礎開始學習：花藝設計色彩搭配學 / 坂口
美重子著；陳建成譯.
-- 初版 . – 新北市：噴泉文化館出版，2018.8
　面； 公分 . -- （花之道；55）
ISBN 978-986-96472-5-0（平裝）

1. 花藝

971　　　　　　　　　　　　　107012534

| 花之道 | 55

從基礎開始學習

花藝設計色彩搭配學

作　　　　者／坂口美重子
譯　　　　者／陳建成
審　　　　定／吳尚洋
發　行　人／詹慶和
總　編　輯／蔡麗玲
執　行　編　輯／劉蕙寧
編　　　　輯／蔡毓玲・黃璟安・陳姿伶・李宛真・陳昕儀
執　行　美　術／陳麗娜
美　術　編　輯／周盈汝・韓欣恬
出　版　者／噴泉文化館
發　行　者／悅智文化事業有限公司
郵政劃撥帳號／19452608
戶　　　　名／雅書堂文化事業有限公司
地　　　　址／新北市板橋區板新路206號3樓
電　　　　話／（02）8952-4078
傳　　　　真／（02）8952-4084
電　子　信　箱／elegant.books@msa.hinet.net

2018 年 8 月初版一刷　定價 580 元

KISO KARA MANABU HANAIRO HAISHOKU PATTERN
BOOK NEW EDITION
© MIEKO SAKAGUCHI 2017
Originally published in Japan in 2017 by Seibundo
Shinkosha Publishing Co., Ltd.,
Traditional Chinese translation rights arranged with
Seibundo Shinkosha Publishing Co., Ltd.,
through TOHAN CORPORATION, and Keio Cultural
Enterprise Co., Ltd.

經銷／易可數位行銷股份有限公司
地址／新北市新店區寶橋路 235 巷 6 弄 3 號 5 樓
電話／（02）8911-0825
傳真／（02）8911-0801

從基礎開始學習

花藝設計
色彩搭配學

悠遊四季花間
擁抱一束季節馨香

本圖片摘自《綠色穀倉的花草香氛蠟設計集》

花之道 16
德式花藝名家親傳
花束製作的基礎&應用
作者：橋口学
定價：480元
21×26公分·128頁·彩色

花之道 17
幸福花物語·247款
人氣新娘捧花圖鑑
授權：KADOKAWA CORPORATION
ENTERBRAIN
定價：480元
19×24公分·176頁·彩色

花之道 18
花草慢時光·Sylvia
法式不凋花手作札記
作者：Sylvia Lee
定價：580元
19×24公分·160頁·彩色

花之道 19
世界級玫瑰育種家栽培書
愛上玫瑰&種玫瑰的成功
栽培技巧大公開
作者：木村卓功
定價：580元
19×26公分·128頁·彩色

花之道 20
圓形珠寶花束
閃爍幸福&愛·繽紛の花藝
52款妳一定喜歡的婚禮捧花
作者：張加瑜
定價：580元
19×24公分·152頁·彩色

花之道 21
花禮設計圖鑑300
盆花+花圈+花束+花盒+花裝飾·
心意&創意滿點的花禮設計參考書
授權：Florist編輯部
定價：580元
14.7×21公分·384頁·彩色

花之道 22
花藝名人的葉材構成&
活用心法
作者：永塚慎一
定價：480元
21×27公分·120頁·彩色

花之道 23
Cui Cui的森林花女孩的手
作好時光
作者：Cui Cui
定價：380元
19×24 cm·152頁·彩色

花之道 24
綠色穀倉的創意書寫
自然的乾燥花草設計集
作者：kristen
定價：420元
19×24 cm·152頁·彩色

花之道 25
花藝創作力！以6訣竅啟發
個人風格&設計靈感
作者：久保数政
定價：480元
19×26 cm·136頁·彩色

花之道 26
FanFan的融合×混搭花藝
學：自然自在花浪漫
作者：施慎芳（FanFan）
定價：420元
19×24 cm·160頁·彩色

花之道 27
花藝達人精修班：初學者也
OK的70款花藝設計
作者：KADOKAWA
CORPORATION ENTERBRAIN
定價：380元
19×26 cm·104頁·彩色

花之道 28
愛花人的
玫瑰花藝設計book
作者：KADOKAWA
CORPORATION ENTERBRAIN
定價：480元
23×26 cm·128頁·彩色

花之道 29
開心初學小花束
作者：小野木彩香
定價：350元
15×21 cm·144頁·彩色

花之道 30
奇形美學 食蟲植物瓶子草
作者：木谷美咲
定價：480元
19×26 cm·144頁·彩色

花之道 31
葉材設計花藝學
授權：Florist編輯部
定價：480元
19×26 cm·112頁·彩色

花之道 32
Sylvia優雅法式花藝設計課
作者：Sylvia Lee
定價：580元
19×24 cm·144頁·彩色

花之道 33
花·實·穗·葉的
乾燥花輕手作好時日
授權：誠文堂新光社
定價：380元
15×21cm·144頁·彩色

花之道 34
設計師的生活花藝香氛課：
手作的不只是花×皂×燭，
還是浪漫時尚與幸福！
作者：格子・張加瑜
定價：480元
19×24cm・160頁・彩色

花之道 35
最適合小空間的
盆植玫瑰栽培書
作者：木村卓功
定價：480元
21×26 cm・128頁・彩色

花之道 36
森林夢幻系手作花配飾
作者：正久りか
定價：380元
19×24 cm・88頁・彩色

花之道 37
從初階到進階・花束製作的
選花&組合&包裝
授權：Florist編輯部
定價：480元
19×26 cm・112頁・彩色

花之道 38
零基礎ok！小花束的
free style 設計課
作者：one coin flower俱樂部
定價：350元
15×21 cm・96頁・彩色

花之道 39
綠色穀倉的手綁自然風
倒掛花束
作者：Kristen
定價：420元
19×24 cm・136頁・彩色

花之道 40
葉葉都是小綠藝
授權：Florist編輯部
定價：380元
15×21 cm・144頁・彩色

花之道 41
盛開吧！花&笑容
祝福系・手作花禮設計
授權：KADOKAWA CORPORATION
定價：480元
19×27.7 cm・104頁・彩色

花之道 42
女孩兒的花裝飾・
32款優雅纖細的手作花飾
作者：折田さやか
定價：480元
19×24 cm・80頁・彩色

花之道 43
法式夢幻復古風：
婚禮布置&花藝提案
作者：吉村みゆき
定價：580元
18.2×24.7 cm・144頁・彩色

花之道 44
Sylvia's法式自然風手綁花
作者：Sylvia Lee
定價：580元
19×24 cm・128頁・彩色

花之道 45
綠色穀倉的
花草香芬蠟設計集
作者：Kristen
定價：480元
19×24 cm・144頁・彩色

花之道 46
Sylvia's
法式自然風手作花圈
作者：Sylvia Lee
定價：580元
19×24 cm・128頁・彩色

花之道 47
花草好時日：跟著James
開心初學韓式花藝設計
作者：James
定價：580元
19×24 cm・154頁・彩色

花之道 48
花藝設計基礎理論學
作者：磯部健司
定價：680元
19×26cm・144頁・彩色

花之道 49
隨手一束即風景：初次
手作倒掛的乾燥花束
作者：岡本典子
定價：380元
19×26cm・88頁・彩色

花之道 50
雜貨風綠植家飾：
空氣鳳梨栽培圖鑑118
作者：鹿島善晴
定價：380元
19×26cm・88頁・彩色

花之道 51
綠色穀倉・最多人想學
的24堂乾燥花設計課
作者：Kristen
定價：580元
19×24cm・152頁・彩色

花之道 52
與自然一起吐息・
空間花設計
作者：楊婷雅
定價：680元
19×26cm・196頁・彩色

花之道 53
上色・構圖・成型
一次學會自然系花草香
氛蠟磚
監修：篠原由子
定價：350元
19×26cm・96頁・彩色

Mieko Sakaguchi